天下文化
BELIEVE IN READING

寂境

看見郭英聲

郭英聲 著

黃麗群 採訪

給

長期被焦慮症困擾的我

從前從前，曾有這樣一個男人

楔子　怕熱

黃麗群

我和編輯的拜訪是夏天開始的。然後冬天來了，最後又拉著線頭繞回夏天。一年過去，時間空間溫度，都是起起伏伏，郭英聲的辦公室倒一貫那麼冷。太冷了。他很怕熱，永遠一件長袖薄襯衫，有時候甚至（貌似不好意思地）說：「好熱！你們不熱嗎？」我和編輯一個借用毯子，一個借用圍巾，兩個人都喝熱咖啡，都回答：「哪裡熱了老師？」

去年出版社找我與郭英聲合作，寫一本……姑且說是他的回憶錄吧。一開始我有點慌，不確定該怎麼做，又不確定自己能派上什麼用場；當然我很確定若講這些郭英聲必會非常驚慌地說，這不是回憶錄，也不是自傳……。「回憶錄」裡的

「回憶」、「自傳」裡的「傳」，在攝影家來看，似乎都是太大的字眼。我們留意到他不常拿像聖誕樹一樣的大字眼往身上穿，在這個時代，不拚命踮腳尖的人，在這個年紀，不提起當年勇的人，感覺有點稀罕。

所以他的辦公室雖然太冷，我們總是愉快赴約（後來就知道要多帶件外套）。

大部分是一早就抵達他在天母「另空間」二樓的辦公室，玻璃窗外，中山北路六段一片清青。說也奇怪，採訪的日子，我們總碰到燙手的大太陽，或激烈的颱風雨，即使在秋冬也都是那種不拖不欠、一口咬下鮮蘋果似的爽快天氣。說起來跟他工作簡直是食神高照，享福得有點心虛，如果是大太陽，他一定先問大家今天喝什麼？如果淋了雨，趕緊給你找來乾布與毛毯；如果看你還沒吃早飯，必定忙著問要不要吃這個或那個？我們總是說老師你別忙，沒事，你以為這樣就可以逃避我們接下來的盤問？想得美喔。

談話常常進行到中午，幾乎都被留在「另空間」的小餐廳吃飯，有些別致的食物，咖啡與點心也好。

其實他完全不必特別招呼我們。現實地說，我們也就是一個寫作者與一個編輯的臨時組合，不是媒體，不是大記者，他不必怕被公開褒貶或者修理；這本書一切內容又來自他的口述，他人沒有太多介入或動手腳的空間，完全可以在這個關起門的辦公室裡擺他的譜，做他的大爺，吹噓他的事蹟，像我曾經在工作現場見識過的各種各類令人發噱的小明星與經紀人那樣。

但良好的教養是可以讓一個人不必成為這樣的人。

有時他也會介紹辦公室的同仁給我們認識，大多是年輕明亮的二十幾歲孩子。我冷眼看去，他總是慎重地把他們找進辦公室，扶著肩膀仔細介紹這是美編某某、這是公關某某某、這是設計師某某某。有名有姓，都有來歷。郭英聲講話非常跳躍，明顯是圖象思考，腦裡一整部蒙太奇隨時水銀瀉地，我們總在一路追拾那些發亮的滾珠。比較少聽他講自己得過的大展，或者哪套作品被以多麼高的價格收藏，許多資料與年分必須事後查找才能確定。我想他對溫度的排斥似乎不只是皮膚上的體感，而是內在與天性裡都鋪上厚的絲絨墊，滿滿的，所以受不了人來人往，受不了擁擠，所以「怕熱」。但當然，換言之那也代表人生

一路或許同樣厚待著他，至今並沒有將心室的鋪陳撕扯成廢墟裡披掛的殘絮，也沒有脫落的流蘇解不開的結，總在籌謀著卡住誰或絆倒誰。

因為常常見面，後來許多事，只要我們問起，他幾乎都是知無不言；沒問起的，他有時也自己口無遮攔地說了、承認了。當然某些能寫，某些不適合，某些部分對於聽見的我們或許必須帶入墓地。之於無關的第三者，有的細節與人名大概是極有談助價值的祕辛，甚至可以大大製造話題。但是對當事者來說，哪一段都是心核裡抽出的一條線，往外拉扯，都會牽動，所以有時為賢者諱，有時為愛者諱；而他又實在是好命的人，大概沒有中過什麼埋伏，或者也中過，但選擇帶過或不說。結果到最後不能說的太多。例如他一生都滿會談戀愛（這樣講大概不算是爆料吧？）二十幾歲時有些女友的名字，今日在華人圈說是太后級巨星不為過了，我們看了黑白照片和情意的短箋，忍不住笑出來，四十年過去，還是不打算讓這些小故事出土。

他說：「如果有人說一句『郭英聲沾某某某的光』，只要這樣說一句，我就要去死了。」

011

但能說的也很多。

他說起戰後的東京，蕭索的童年，在全面灰階中飄出瞬逝的淡紅色櫻花花瓣。

說起台北的春光，巴黎的燈火。說起寂寞的旅程、鏡頭後高壓內縮的創作之心，與咬在身上一輩子的怪癖。

說起父親與母親，摯友，兒子，愛過的人，記掛過的事。我們常說人生是「愛恨」，但其實也有一種可能是一點溫暖反覆摩挲到起毛，或許也看見破綻，但未曾留下恨砍劈過的刀痕。當然從頭到尾也沒有一句例如「人生要放下」、「心裡要有愛」或者「在溫柔中發光」的廉價說教。

這不是一本清算歲月之書，不是一本見證歷史之書，不是懺情錄也不是功名記，不勵志又不給力，要說什麼積極的效果⋯⋯是不是真的有點無用呢？完稿後，因為被囑咐必須寫段簡單的引文，我從頭翻過一次，竟彷彿像對住攝影家的作品一樣，躊躇模糊，不知什麼話才算是妥貼。或許影像本來就不是一件該被文字解

釋的事，也或者這正像我們一年來的對話，隔著性別與年代的斷橋，許多時候我心裡也清楚自己並不是每一句都贊成，每一段都體會，然而這才讓寫下的事顯出真切。是每個人心裡醞釀太久的水氣，因為怕熱，終於結成冰花落下；落在誰的手上，或許就只是融開了沒有痕跡，但也或許生起一點霧氣，在世間焦渴，輾轉反側之際，躲進他的書，在寂境中，生起一點清涼，不致神枯髓乾。

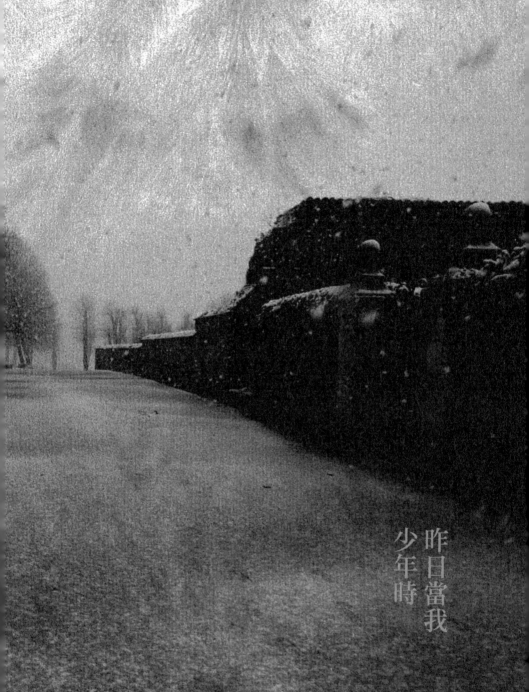

昨日當我少年時

父與子

我父親名叫郭錚。

很多人提到我的時候，會一併談我的母親申學庸；或者，談我母親時也提起我；

可是，大多數人不知道我的父親是誰，又是個什麼樣的人。

但其實就算我自己，今年都六十四了，仍舊不懂他。

或許我能懂那個時代，但我不懂他。

我父親是西南聯大經濟系畢業，當年響應「十萬青年十萬軍」，入了伍，進入黃埔軍校，跟在號稱「不敗將軍」關麟徵的部隊裡。後來認識了我母親，苦追啊，他曾經請在空軍服役的好朋友，開飛機到我母親讀的學校上空繞圈圈，非常瘋狂。

白先勇的大哥白先道小時候調皮搗蛋，有一陣子送在我們東京家裡給我爸爸管。大概這個開戰機追女孩兒的故事輾轉讓白先勇聽到了，後來他的短篇小說〈一把青〉裡，出現了類似的情節。

一九四九年，我父母在中國大陸結婚，蜜月旅行來台灣，結果就回不去了。

這就是那個時代。

我們那年代的小孩，大多活在一個說不出的戰爭與危機意識裡，天生有種直覺，

知道什麼事情少問，特別是我父親後來的工作。這段歷史的記載非常少，至今我母親和我的父執輩也都不愛談。我個人推測，他是韓戰後期美國和台灣之間共同情報機構的一個成員，性質有點類似日後的黑貓中隊。表面上，他是翻譯官，實際進行的可能是其他工作。

特別是在韓戰末期及韓戰結束後，當年有一批中國戰俘在韓國，共產黨和國民黨都想爭取這批人，我父親主要的工作就是運作這件事。當年有個把《三民主義》的書投放到韓國戰俘營的行動，就是我父親執行的。七〇年代中視的王生善導播，曾編過一齣連續劇，就在講這個故事，還找了當時的著名小生來演我父親。

我出生後沒多久，全家搬到日本東京，我母親去歐洲念書，父親則經常在台灣、東京、韓國、美國之間飛來飛去。印象最深的是，他常常深夜在東京家裡接到電話（當年只有軍用或公務家庭裡才會有電話的），馬上換衣服出門，美軍軍車開到門口來接他。有一次他還說，他是從「船上」飛回東京的，現在想想，那船顯然是第七艦隊。老照片上，他穿的也是美軍軍服。我一直弄不清楚他的編制與單位到底是什麼？但我從來不問。

對我而言，那是個蕭瑟無聲，寂寞的時代。

一九五七年，當時的教育部長張其昀，邀我母親回台灣先後辦藝專、文化學院和台南家專的音樂科系，我們全家從東京搬回台灣定居。回台之後，我父親仕途並不得意──不，應該說是很失意吧。就我所知，大概因為他的長官麟徵向來和蔣系不和，子弟兵自然不得志了。我從小就感覺到他落寞，不快樂，雖然他從來不說。但我知道他是有心事的人。

我也一直感覺我和父親之間有矛盾。有一張老照片，我父親抱著只有三、五歲的我在讀報紙。照片裡，兩個人很親暱，很開懷，可是，我完全沒有記憶了。

· · ·

父親非常愛母親。母親說，父親嫉妒我搶走了她的愛和注意力。

有一次我母親和父親吵架的原因是這樣的：我睡在母親床上，不肯走。結果父親

把我一把抓起來，狠狠丟回我自己房間。

還有一次，大概是我小學的事了，我太頑皮，玩到把牙齒整顆磕斷。父親帶我找牙醫補牙，牙醫問，要裝什麼樣的牙？我父親馬上回答：「最便宜的。」

那時候母親常常出國，父親永遠會在她回國前夕，把整個屋子重新粉刷過一次，讓她一回來就看見一個清潔乾淨的家。所以你可以想像，當他說：「最便宜的」時候，我站在旁邊聽著，是一種怎麼樣的複雜心情。日後，我給名醫林崇民（林懷民的弟弟）看牙齒，他一看就搖頭，問這牙齒是誰裝的？我說你就別提了。

這聽起來真的很像某種老套的父子故事原型吧？叛逆的兒子，嚴肅的父親……，可是，這些矛盾落在自己肩上的時候，都是牽絲帶血的。總之，我不管做什麼父親都不滿意，都要反對。他希望我去美國，我偏偏想去法國；家族裡每個小孩都念台政清交，結果我念世新──當年連大學都不是呢，還叫做「專科學校」。他要我念書，我偏要玩音樂、搞影像。我記得有次他氣得把我一把一九六五年的 Fender Stratocaster 吉他給砸成兩段（這把琴若放到現在，也值數十萬台幣了），

我至今還記得那一瞬間心中受傷、裂開的感覺。

或許父母與子女之間，也有緣深緣淺的分別吧，我和我父親之間大概就是緣分淺了。

．
　．
　　．

可是撇開他「父親」的身分，現在作為一個男人的「郭英聲」，看另一個男人「郭錚」，又是另一回事了。在同輩之間，他風趣、幽默、體面、英俊、見識廣、有才華……非常出色。五○年代他還替美國出版社編過一本漢英字典，在東京出版，至今我母親還會收到一點兒從日本轉來的版稅。都六十年了！

他也是重然諾的男人。當年娶我母親時，他答應她，將來有辦法的話，一定會送她去歐洲學音樂──在那個年代，這是多麼昂貴、多麼重大的一件事啊。但他做到了。所以即使我父親日後宦途失利，脾氣變得不好，我母親為了他當年那一諾千金，一輩子都愛他、容忍他。張繼高還說過一句很有趣的話，他說申學庸一生

有兩個最重要的貴人，一個是張其昀，一個是郭錚，結果這兩個人對音樂都一竅不通。

他還是那個年代少數有國際經驗的人，對時局與政治的看法，也和保守封建的威權觀點非常不同。可惜年輕時的我完全沒辦法認識這一面。

他公關能力很強，人脈又廣，那種招呼人和事的能力，我和我媽媽完全不行。大概我十幾歲的時候，父親在碧潭附近辦了場美軍的聯誼活動。你想啊，當年的新店多荒涼啊，哪裡有什麼地址或GPS呢，他就從公館到碧潭一路設置火把，黃昏時分，開車的人就沿著火把和夕陽，一路從公館找到碧潭的派對地點。然後他雇了兩個Band，整夜現場演奏、安排中式自助餐、邀各種好玩有趣的人物去參加派對。現在聽起來大概沒什麼稀奇了，可是你要想：那可是六〇年代的台灣啊。

所以直到現在，雖然他都走了二十幾年，但每當我和我母親感到無人可以尋求方向的時候，我們都覺得，啊，如果父親在，大概會比較好吧。他一定能給一個最好的建議吧。他是那麼一個條理分明、有擔當、有本事，永遠可以幫人解決問題

的漢子。對他自己來講，他的一生絕對不是成功的，但是最起碼，他在歷史裡留下一點記號了吧。而我們整個家族如果沒有他，也成就不了日後的申學庸或郭英聲。

你說我想不想他？老實說，我並沒有太想他；再更老實一點兒說，我一輩子其實也沒有花太多心思去了解他、接近他。我跟我的父親沒有多深的感情，可是每年我還是都要去看一下他的墓。我要講一個有點老套的細節了──從我一九七九年事業開始嶄露頭角，直到九〇年代我父親過世之間，有一份保存非常完整、關於「郭英聲」的資料，就是我父親做的。包括平面媒體各種採訪、展覽訊息，老三台時代，他還會透過關係要來我在電視節目受訪的拷貝錄影帶。

他走了之後，再沒有人這樣做了。

我父親去世前幾年，曾經忽然抓著我的手，說：「我很高興，沒想到你的作品還值一點錢啊。」這句話講得很世俗，可是我那時候一瞬間就知道了──他其實很愛我這個兒子。

而作為一個孩子，我在此說的話聽起來可能有點冷酷：那就是我至今依舊不懂他。更甚者，我至今也都不知道，我到底愛不愛我的父親？

可是我已經懂得了他對我的感情。

有一次，他這樣對我說：「英聲，如果你有你母親十分之一的寬容，只要十分之一就夠了，你會過得非常快樂。」

聽起來，他像是在責怪我偏狹，或者感嘆我不夠大度。

但現在我知道了。

他只是希望我快樂。

東京灰色物語

可惜的是,我一直沒有變成一個世俗定義裡「快樂」的人。

一切是否根源於那個灰色的、灰色的東京時代呢?

一九五〇年代,五個月大到七歲這段時間,我住在東京。當時日本在我腦子裡的影像是什麼?就是非常灰暗,非常蕭瑟,非常苦悶。

東京正處於戰後的恢復期,疲倦、緩慢、糧食管制。我記得父親因為工作原因,可以去美軍駐日的營銷部(Post Exchange)買東西,有時帶些巧克力、蘋果、襪

衫等日用品，送給在我家工作的日本歐巴桑，歐巴桑都會高興地流眼淚。

也或許那眼淚是種百感交集。

一般人生活環境很差，住得擁擠，吃很簡單的東西。偶爾冒出一點兒色彩，是季節裡的花瓣，或者屋子裡飄動的窗簾、一席床單、院子裡曬的棉被。

男人們喝得爛醉才回家，女人就做茶泡飯給喝醉酒的丈夫醒酒。

壓抑、壓抑、壓抑。

完全不是今天大家心目中繽紛、昂貴、物質琳琅滿目的「日本」。

街道上很少有車，但很多小吃攤。別誤以為小吃攤代表活絡或繁華，那大多是日子很苦的小市民，做一些非常簡單的食物，騎個腳踏車三輪車上街叫賣，賺一點點錢貼補家用。

常常看到美國大兵帶著日本小姐在路上走；或是餐廳外送的小弟，一隻手捧著堆成塔一樣高的便當，一隻手操縱腳踏車龍頭，騎得飛快。

日後我回頭看那個年代的文學或電影，例如小津安二郎的「東京物語」，非常能夠明白那個極度疲倦、蕭條，但仍然咬著牙撐住的內在精神與尊嚴到底是怎麼一回事。

．
　．
　　．

我在日本的童年物質生活不虞匱乏。我們住在東京青山區的獨棟房屋裡，有傭人。母親在歐洲讀書，父親工作長年在台灣、韓國、美國之間飛來飛去，很少在家，所以，我陸陸續續還換過幾個褓姆。

家裡有軍用電話、電視、收音機與電冰箱。都是父親在美軍營銷部買來的。大明星三船敏郎是我們同一條巷子的鄰居，母親回日本時，常和朋友去他們家裡吃飯。後來我們搬回台灣，電冰箱就轉賣給他了。

就物質而言，我過得真的很舒服。母親會從歐洲寄玩具和衣服回來，我記得有件上衣，上面有個綠色的猴子，一按就發出「唧」的聲音，非常時髦。我穿到學校去，每個同學都來問：「可不可以讓我按一下？」一整天大家就在按我身上的猴子。

口袋裡也有點兒小錢。我家玄關裡有一個大銅碗，裡面是父親進出出隨手放進去的零錢，我進出就抓一點。我可以在放學回家的路上買點糖果或可樂餅吃，在小店裡租漫畫書看。褓姆每天給我做一個大大的便當，一層紫菜、一層白飯、一層肉鬆這樣疊個五六層，上面放一點醬菜，好吃得不得了；也會帶我上餐廳吃飯，或者去上野動物園。父親若在東京，就帶我去美軍俱樂部吃漢堡、喝奶昔、看美國電影。那年代還有許多美國知名的音樂家到日本美軍俱樂部表演，我記得的就有Bob Hope還有Pat Boone。

在那個灰撲撲的時代、灰撲撲的城市，我的生活如此無憂無慮，可是，心裡非常寂寞。

我常常夢見一個巨大的、穿日本和服的女人壓在我身上，有點恐怖、有點喘不過氣、有點無助。那到底象徵什麼呢？我至今說不上來。

我從小敏感而古怪。在家裡院子的草莓花圃看到毛毛蟲，就一把抓起來吞下去。母親常取笑我三、四歲就知道喜歡異性，常拿個梯子搭在院子牆上，偷看隔壁家那個小女生在幹嘛？或是故意把玩具丟過去讓她撿。

可是我現在想，那實在是一個太寂寞的小孩子，在身邊尋找一點真實情感的回音。

我大概三歲時就會在書的邊邊畫畫，畫什麼？畫一隻恐龍把人給吞掉。也曾經把剪下來的頭髮和指甲放在一個圓型的鐵菸罐子裡，埋在東京家院子的樹根底下，然後用日文寫著：「某年某月我把一部分的屍體埋在底下了。」

或者我會假裝從這一頭放一槍，然後自己跑到那一頭倒下來裝死。

或許孤獨這件事教會了我感情要「小心輕放」吧。雖然我由幾個褓姆輪番帶大，照理來說，應該會有些懷念或孺慕之情，但不知道為什麼我童年情感並沒有依附到她們任何一個人身上。有個帶我最久的褓姆，我叫她「ひさよ桑」，後來由我父親安排嫁來台灣，前幾年才過世。其實我每隔一段時間還是會想起她，但心中沒有依賴，意志力非常強。

· · ·

唯一讓童年的我掉眼淚的事，是媽媽遠地捎來的隻字片語。

那時候機票與船票都貴得不得了，七年裡，母親回日本的次數屈指可數。唯一能讓我具體感受到「母親」的事，是她從羅馬、巴黎、倫敦⋯⋯歐洲各地寄來的明信片。

只是那麼薄、那麼沒有溫度的一張紙而已。但我每次都要哭，然後把它一張一張當寶貝一樣收在一個餅乾鐵盒裡。裡面還有些小玩具、小貼紙，或是媽媽寄給我

的、在塞納河邊撿到的漂亮樹葉。還有一個鐵皮做的「原子小金剛」模型玩具。

那些明信片我都留到今天呢。六十幾年了。

我或許知道童年如何造成我孤獨、寂寞的創作背景，但就是不想聽別人（例如精神科醫生）講出來，別人說我搞神祕，我不太在乎。評論家有時候這樣解釋我、那樣解釋我，都沒關係。

把自己弄得太清楚，創作生涯可能也會就此斷掉吧。

也還好我是搞藝術的，如果在一般的社會裡當個上班族，我種種怪異孤僻的性格可能會造成很大問題。

一九八二年，我在日本開個展，父親母親隨我一起舊地重遊。住過的老家沒有了，幼時父親常去的美軍俱樂部也拆掉了。那時的東京如此燦爛不夜、如此明豔照人，充滿繁複的光譜與色彩。

但我知道自己心裡永遠有一部揮之不去的「東京灰色物語」，其中唯一的亮點，是母親寄來的明信片。

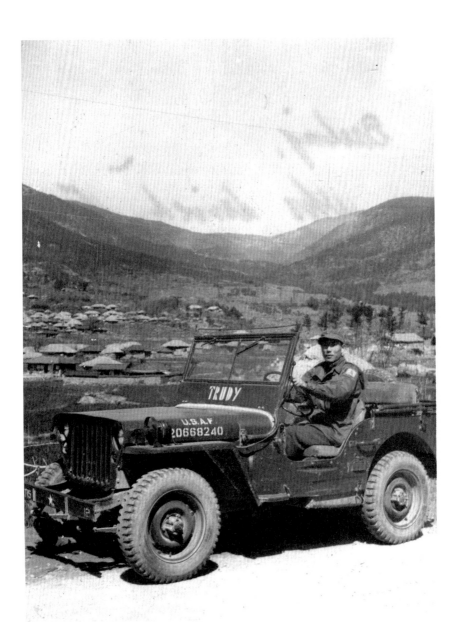

你好，親愛的明信片

有些人童年最早的記憶是一個事件。有些人是一句話。有些人是一種場景。有些人是一樣玩具，或像史奴比漫畫裡的 Linus，是一席心愛的毯子。

我的話，是母親寄給我的明信片。

我很想收到它，但也不想收到它。想收到它，因為這是母親當時與我唯一的連結；不想收到它，因為看見了，會想媽媽，會掉眼淚。

年紀很小時我已明白了思念與分離。

我已經明白這張明信片是從媽媽那裡來的，飛了很久時間、很長距離才到的。

但我無法搭乘它飛去媽媽身邊。

媽媽的雙手也握過這張明信片吧。

我好羨慕這張明信片。

. . .

在我七歲全家回台定居之前，父親因公經常來往台、韓與美國之間；母親則長居歐洲，早期是念書，後來在歐日之間，也都有音樂與表演事業。

大多時間她不在我身邊，亦不可能經常回家團聚。一九五〇年代初期的機票價錢是天文數字。

045

於是母親會寄各式各樣的小東西給我，我有一個餅乾鐵盒，上面畫了小花，最心愛的小玩具小貼紙都在裡面；日後看「艾蜜莉的異想世界」裡類似的橋段，我就完全會心。

那些明信片也一起收在裡面。

有時來自巴黎、有時來自羅馬、有時來自倫敦⋯⋯。

有時一起寄來了小玩具，我記得有個《木偶奇遇記》裡的小木偶。有時是衣服，有時是男孩子使用的小皮件，有時包裹裡夾了塞納河邊的葉子。母親是不是在河邊散步時想起我了呢？

‧

‧

‧

除了灰色之外，童年的記憶還是方形的。

明信片是方形的。裝滿寶物的鐵盒子是方形的。

還有電視螢幕、收音機。

日式房屋的玄關、紙門、紙窗。

電影銀幕；我在東京看了第一部外國電影，Judy Garland 的「綠野仙蹤」。雪很大，要出門，車子開不出去，我父親穿很厚的大衣跟朋友在家門口剷雪。

實在是個孤獨的小孩啊。是這些稜角堅硬的方形圍繞著我。

讓人安心的身影、柔軟的觸覺、粉嫩的顏色，這些理想童年的元素在我身上都如此淡薄。

不知是否因為如此，我有非常嚴重的幽閉恐懼症。九〇年代我去越南，意外被安排住在一間沒有窗戶的旅館，在房間裡待了一個小時，發作了，跑到大廳大笑大

吼大叫，非常失控，警察都跑來了。我記得當時剛好有個國家的領袖在越南訪問，也住那間飯店，對方的安全人員統統跑出來，非常緊張。

我很小的時候就覺得，走在路上，旁邊遠遠的高樓屋頂，有人正拿來福槍對準我的背心。很長一段時間我沒辦法面對鏡子裡的自己，我不喜歡看見自己的臉，所以頭髮留這麼長。

海明威說，不快樂的童年是作家最大的資產。把作家換成所有的創作者大概也都成立。

如果童年不一樣，我還會是今天的我嗎？我願意拿這些記憶去換一個比較安靜、比較平淡的人生嗎？

我無法回答。

我甚至無法非常直接清楚地描述小時候的瑣事。我知道我其實記得。但我害怕。

我害怕在敘述的同時又回去那方形的孤獨裡。我害怕一覺醒來我又變回了小孩，過去半部人生只是南柯一夢。

還好明信片還在。來自母親的明信片，六十年了，我一直保存到今天。

紙張當然會泛黃會舊，一點也沒關係。那反而讓我更安心，我知道一切不是夢境。

這些明信片就是最好的證明。

我的母親

這是個像國小作文課的題目。

我的母親名叫申學庸。

若以人子的身分談論母親一生事功，談論她的言行為人、學問涵養，大概不算太肉麻過分，也不算自吹自擂。

孩子敬愛母親，永遠感到她是全世界最了不起的人，那是天經地義的吧。

但我還是決定跳過它。

你如果想了解那些生平、背景、事業，那google就好。其實我的母親也一向不和兒女談自己一生的精采——雖然現在我非常明白，她一生真是很有成就的。

. . .
. .
.

想說的大多是些專屬於我跟她的小事……。

例如我七歲前全家分隔兩地那段日子。我在東京，母親在歐洲，很少團聚。她回來，我整個人高興到……沒辦法，我沒辦法形容。她離開時，脫下的家居鞋必須維持在原來的位置原來的角度，誰也不許碰，誰也不許收起來。母親愛吃魚頭，我在餐桌上看見，記得了，下次就把魚頭藏在櫥子裡，想留給她下次回來吃，褓姆發現時都發臭了。

至今我身邊保留大量母親當時在歐美與日本演唱、表演、上電視的海報跟照片，

都是我父親默默蒐集的，父親去世後由我保管。一九五〇年代一個來自台灣的女聲樂家，能在歐洲闖到這個地步，很不容易，前途不可限量。但日後她決定回台灣，很大一部分還是為了我。

她在當時台灣音樂界也確實難得。一方面是傳統的中國家庭教育出身，一方面又受西方的高等專業教育，風度高貴，人很漂亮，又知性又感性。相較於我父親在台灣時期的不得志，家庭裡反而是我母親大受器重。她很可親，長輩學生都喜歡她，直到現在我跟她去聽音樂會，哇，左一個喊申老師右一個喊申老師的，大家看到她高興得不得了。

母親在老照片裡確實是巨星一樣的氣派。那個時代底片、相機、沖印都很昂貴，但不知道為什麼母親身邊永遠有人幫她照相，大部分都不記得是誰拍的了。書法大師張隆延說：「申學庸是台灣最美麗的女人之一。」母親的美，是坐有坐相、站有站相，聲音好聽，度量大，一輩子不口出惡言。從年輕到現在，衣著永遠得體，人品永遠優雅。「溫文儒雅，雍容大方。」這八個字用在她身上，毫不過分。

我很愛我母親，但好像也從沒有那種傳統美麗的畫面，描繪兒子怎麼孝順她……。我從小至今，是孝而不順，我媽媽經典批評我的一句話是：「我的孩子用完全不同的方式對我盡孝。」二〇〇三年，我在北美館展出一部作品，題名為「母親，與我記憶中的風景」，從頭到尾沒跟母親講我要展什麼，我寫了幾百字的短文，轉印在牆面上，然後牆上統統是我自己的作品和她的老照片，像對話一樣。她搞不清楚狀況，興沖沖帶了一堆老朋友去看，結果一進展場，自己當場大哭。

我不太會表達，所幸有影像為我說話。

雖然說，把媽媽弄哭了，我還是有點過意不去的啦……。

* * *
 •
 •

母親今年八十五歲。我也六十四了。

我並未如父親期待，學會母親十分之一的寬容，變得比較快樂，但我永遠承認自己是個幸運兒。

母親至今健康活躍。我太幸運。

生命中最早那七年她不常在我身邊，但我在足以做人祖父母的年齡，仍有她陪伴。我太幸運。

此時此刻，談我一生的時刻，我能夠隨時按下手機，打個電話，問她一件陳年舊事。我太幸運。

還有什麼比這更幸運的事？我無法想像。我無法想像。

台灣，台灣

我們要回台灣了。

當年因為父親工作的關係，我們全家去了東京，後來母親也去了羅馬念書。父親不常在家，在日本時期，我是被褓姆帶大的。母親曾提過，初到台灣那段日子，大家都窮得不得了，苦得不得了。為了不會燒煤球生火煮飯，她還哭了。

七歲那年，父親把全家搬回來，日後回想也是個很奇怪的決定。講白一點，那年代駐外系統或有海外資源的人，是不會把小孩放在台灣的。生活條件實在太差了。

或許是單純覺得一家人在一起終究比較好。

或許也有我不知道的、大勢所趨的理由。

離開前，父親把所有東西統統賣掉，家裡原本養一隻狗也送了人。

我沒有什麼離愁或惶恐。想到母親以後會常常在我身邊，非常高興。

倒是八〇年代我回到東京辦個展，那是日本最豪華的時代，我的人生正年輕熱鬧的時代，我帶父母一起，興致很好，全家回去找那個房子。

當然已經不在了。

．
　．
　　．

為了趕上台灣的入學時間，我一個人先搭飛機從東京到台北。一路是空中小姐牽

著我，出境入境，走長長的機場走廊。

當時台北的家還沒安頓好，父母各自在東京與歐洲分別做最後的處置，我曾短暫寄住在前湖北省主席萬耀煌將軍的家裡。萬將軍是長輩，家裡排場也大，我還記得萬將軍的太太，我喊她萬婆婆的，曾經私下偷偷說：「張學良是個好人。」——西安事變裡，萬將軍和萬婆婆也是被軟禁的人員之一，當時他們有一張合照，萬將軍夫婦還坐在照片裡的第一排。

父母回台灣後，我們住在青田街八巷五號。那是當時教育部部長張其昀的官邸，他找我母親辦國立藝專和文化學院的音樂系，就把官邸先讓給我們住。

說有意思也是非常有意思的，我記得青田街的房子門口有五、六株檳榔樹，後院有白柚。每年季節一到就會有人蒙著臉、拿著刀，按我家門鈴，「請問……可不可以採你們家的檳榔？」就讓他們去採。

當時活佛章嘉大師在台灣圓寂，住處就在我家隔壁，那是好大的事情啊，我就爬

在圍牆上往隔壁看。

每到過年都會有很多司機送私房年菜到我家。

還記得我父親的軍服。我家裡的傭人每天要把整雙鞋，包括鞋底，擦得非常亮。有時候我回到家裡，打開門，第一眼看到軍服或帽子就掛在門口的木頭鉤子上。如果是唱歌的聲音，那就是母親帽子，就知道他回來了，那我的皮就要繃緊了。如果是唱歌的聲音，那就是母親在家裡指導學生。

母親常帶我到青田街巷口于右任（右老）他家，他寫起毛筆來，我就爬到膝蓋上抓他鬍子。我母親很受老一輩的文化人寵愛，記得蔣碧微、張道藩也來過我家，也被母親帶著跑來跑去，見過胡適，孫多慈，藍蔭鼎，溥心畬。溥心畬手面很撒漫，高興起來就寫字畫畫送人。不過印章歸他太太管的，所以當年很多師大的學生有他的畫，但上面沒有用印。

說荒涼也是很荒涼。我對台灣最早的印象就是一個更凋敝的、更暗的東京。真是

暗。沒什麼路燈，沒什麼店招與霓虹燈，市區大部分地方就像我們這一輩人記得的，全是田。

我進北師附小一年級，不會說一句中文，當然也不懂台語。我母親那時若要講些不想給我聽到的話，就說中文。

一下子沒辦法順利融入當時的社群和環境，年紀又小，在學校難免被欺負。所以我小時候很緊張，脾氣壞，沒有安全感，防衛心強。小學時候我就會拿報紙把磚頭包一包，捲起來，放在書包裡。

我也知道自己後來是刻意選擇性硬把日文忘掉的。我現在一句日本話都不會講。

‧　‧　‧

父親也不習慣。一方面他確實是失意了，一方面他脾氣本來就不太好，回台灣特別易怒。日本人非常有禮貌，即使是戰敗國，那個社會內在的秩序沒有垮；但台

灣當時很亂很浮躁，不祥和。又因為窮，做生意的人能多騙點錢就多騙點錢，買東西買水果經常被敲竹槓，我父親就很氣這些。

另外就是父親有氣喘，在日本從來沒犯過，但在台灣常常三更半夜就坐在床上發病，很可怕的事情。

他大概也氣我實在很皮。皮到我祖母坐三輪車到西門町的城隍廟求香灰給我吃，她常跟我說：「你這麼有成就就是小時候吃了香灰。」

有時搗蛋到沒辦法，父親就帶我去上班，中午就去附近吃麵。就記得那年代賣牛肉麵、賣餃子的伙計常在街上拉客人進去吃飯，然後學徒日以繼夜地在店裡切酸菜。早年名作家馮馮就是這樣子，白天切酸菜，晚上跑到公園的路燈下苦讀。

表現好的時候，父親會帶我去看拳賽。當年美國拳王Joe Louis來台灣跟台灣拳王張羅普對戰，張羅普被擊敗，大字型倒在地上，那畫面我印象好深刻，全場鴉雀無聲。網路上很多資料寫他是一九五一年來台灣，這應該是錯的，那是我國小的

事，恐怕是民國五十一年誤植成一九五一年了吧。

倒是我母親回台灣後非常活躍，一帆風順，一生都被重用。到今天還在忙。

返台後不久，一九五七年十一月，我妹妹出生了。她遺傳到媽媽的藝術細胞，在七○年代去奧地利學音樂，之後就留在當地任教、結婚。

· · ·

有時母親會跟我說，覺得自己沒有好好陪我教我或照顧我。有一次，她看了我的攝影展之後，說，英聲啊，我不知道你是這麼孤獨的小孩。

其實沒事的。我說。真的沒事。

我並不害怕也不厭惡孤獨。

早一點學會孤獨，早一點理解孤獨之於人的本然不可避免。

我提早學會人生。

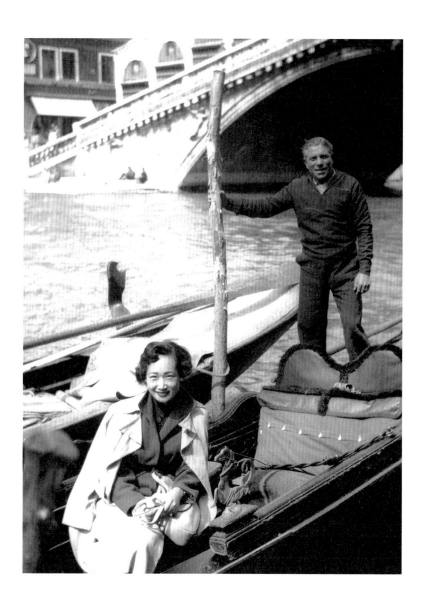

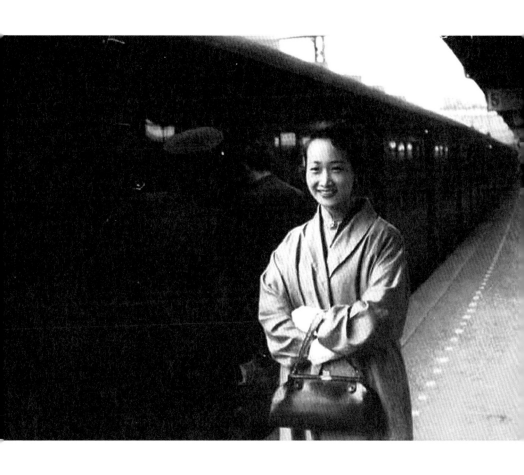

昨日當我少年時（一）

後來也就慢慢長大了。

少年時代像奔竄的光，像煙火漫射，它們光度很高，可是到底要點亮什麼呢？要照開哪裡的路呢？當時我並不知道。

我也不太知道同年紀的年輕人都在做什麼。皮一點的大概就是開舞會被抓（現在的青少年不知道這個了吧！）打彈子被抓（也不知道這個了吧！不過是撞球而已）、奇裝異服被抓、留長髮被抓。我跟林懷民都被抓過啊，那個場景是又滑稽又卑鄙。警察都躲起來抓，抓到了，要不是把理髮師跟你一起帶到警察局去剪，

就是到附近理髮廳，他看著你剪。有時候人太多，就大家做做樣子，例如我那時候被抓到，前面排了二十幾個人，理髮師隨便在我頭上剪一刀我就跑了。

今天再看這些真是荒謬得要命。

但當然挑戰禁忌永遠都是一樣的心跳加速。十三、四歲有一天，我和幾個同學在台北圓環吃冰，一個長相猥瑣的男人靠過來，賊頭賊腦的，問：「要不要看小電影？」

我們當然都知道「小電影」是什麼事情，非常好奇。那時代的青少年沒有幾個人知道「性」是怎麼一回事，我講個例子：很久以前《聯合報》還叫做《聯合版》，《中國時報》叫做《徵信新聞報》，那時候有個箱屍案，一個大學女生被姦殺，放在箱子裡面，整個過程被寫得像黃色小說一樣。我們都是把《聯合版》跟《徵信新聞報》的社會新聞當黃色小說看的。所以你說小電影，那個誘惑有多大啊。我們問了價錢，掂掂口袋，錢還夠，就去了。

那個男人帶著我們在圓環附近的小巷裡穿梭，鑽來鑽去，最後進入一個小房間。很爛的地方，煙霧瀰漫，裡面有十幾個人，每個人抽菸，大家看起來都猥瑣。前面一塊簡單的銀幕，還有一台8mm的放映機，發出「達達達」的聲音……。最好笑的是，你會發現每個人都是一邊看前面，一邊回頭看後面。這有兩個目的，先看有沒有警察便衣來臨檢？沒有？太好了，那等下就可能發生精采的事情了。

我們臉皮薄還會不好意思，那些糟老頭們全都擠到第一排。接著電影開始了，畫面很不穩定，看不出什麼名堂，沒多久還發出「碰」好大一聲，好像有人丟炸彈似的，然後銀幕暗下來，慢慢變黃，整個燒掉了。8mm放映機的燈泡也燒掉了。

大概就是底片起火，以前舊的硝酸鹽底片十分易燃。

大家統統跑出去，那男人就站在門口，衰衰的，一個一個把錢退給大家。

那是我第一次帶點犯罪的心態去做冒犯規矩的事。結果，也沒完成，什麼都沒看到。只看到銀幕燒掉。

那可真是連幹點壞事都可能變成荒謬劇的時代啊！

．　．　．

我初中開始玩樂團，也沒跟誰學，自己慢慢摸索，慢慢慢就會了，當然那年代玩樂團在「大人」來看也不是什麼好事。跟我一起玩的都是外面的人，在唱片行、樂器店認識的年輕人，年紀都差不多，大家聊一聊招一招，就組樂團了。

我花很多時間在練團、唱歌，有時在我家，有時候在朋友家，有時候在樂器社。早期很窮，一開始用很爛的琴，真的很爛，也不記得怎麼搞到琴的，就記得Amplifier在中華商場組裝，常常壞了沒錢修。雖然說器材都很爛，也都是台幣一、兩千塊的事，在六〇年代也不是小數目。我記得那時候有個朋友賣一把很好的Gibson，開價兩百塊美金，沒有人買得起。當時覺得有一把日本Teisco的琴，不得了，那就到頂了。現在送給我，我大概也不太想要，這樣說起來長大也是有長大的好處吧……。

那時候在台灣搖滾樂還不叫搖滾樂，叫「熱門音樂」。我的第一個Band叫Dreaming Boy，練得不錯，有人找我們表演，一場表演賺幾百塊錢。最近我在Facebook聯絡上一個老朋友，他還記得他過生日找我們去表演，一個人的酬勞是五百元，我自己都忘了。《聯合報》有個老記者戴獨行還來訪問過，登了一張我們樂團的照片。那是我生平第一次名字與照片上媒體，團員包括我三個人，一個貝斯、一個吉他、一個鼓，年紀加起來還不到五十歲。

後來我又和其他朋友組了一個團Traveller，上了台視當時的音樂節目，好像是「歡樂週末」？那是崔苔菁第一次上節目唱西洋歌曲，我們幫她伴奏了兩首歌，一首我忘了，一首是*Will You Still Love Me Tomorrow*。那時候節目沒有預錄，都是直播的，錯了不能重來，很恐怖。我還有印象，崔媽媽跟電視台的人起了點口角，理由是那時候如果歌手衣服或吉他反光太亮，他們會拿噴霧劑給衣服或吉他噴霧，減低反光。現在的電視台大概沒幾個人知道這種事情了。崔媽媽為此有點不太高興，說噴到她女兒的衣服。後來，崔苔菁也一炮而紅。

昨日當我少年時（二）

十六歲，初中畢業，我考上世界新聞專科學校「圖書資料科」（五專部），現在改制為世新大學。

當時我一天到晚跑去電影科混，跟他們一起上課、拍電影。結果到現在，大家或網路上的資料都以為我是電影科畢業的。

也是這時認識了我第一任妻子Amy，開始談戀愛。

我感到父母當時在家族裡有種微妙的壓力，我的表兄弟都是國立大學畢業。結果

我讀世新專校。父親有段時間怕我搞蛋，常把我帶在身邊，有次他還找了個警察朋友來，亮出槍和手銬演了一場戲來嚇唬我。

影像、搖滾樂，我搞所有東西父親都不贊成。大學本來想念國立藝專音樂科，這次是母親不同意，她當時在藝專任教，萬一我在學校搞蛋，她沒辦法管學生。

一、兩歲，是非常好的朋友。後來我去法國，多少受到她一點巴黎浪漫派的影響。

十九歲，玩樂團存了點錢，我在大理街的賊市買了一台中古Nikon相機。記得是七百多塊錢吧，滿貴的。第一個模特兒是早逝的留法鋼琴家楊小佩，她比我大

其實我不知道拍照是怎麼一回事，就像玩吉他，東西拿到手裡，先玩再說，胡亂摸索。我幫她拍了不到一捲底片，技巧也不工整，那些照片被另一個好朋友、長輩作曲家許常惠看到了，他也認識楊小佩，覺得把她的內在被拍出來了，就打電話給當時台灣最重要的出版人之一張任飛。我記得當時張任飛手下有《婦女雜誌》、《綜合月刊》、《小讀者》……。《婦女雜誌》有一期要介紹楊小佩，全

081

部用我的照片，七到八張吧，那是對我天大的鼓勵。

但我從沒想過自己要從事攝影這一行，我也沒有拍過沙龍式的作品，那年代沒拍過沙龍的攝影家很少見，那是一種時代集體意識的反射。但我沒有。現在有時看一些年輕人的作品，會一看看出這個攝影家，或者一看看出那個攝影家，清清楚楚。這類的影響，我也沒有。我是完全渾渾沌沌，一腳就踩進去。

現在六十幾歲的我，回去看那個十幾二十歲的我，會覺得，那的確能說是天賦吧。在這一點上，我是有自信的。

一九七二年，我二十二歲，在同學陳信隆漂亮的迪化街老家，拍了一支16mm紀錄片。當時周棟國在台視電影組工作，他不但贊助我一些拍剩下的黑白反轉片，還幫我沖底片；然後張照堂當時在中視新聞部當攝影記者，特別抽空幫我剪輯。那房子很不簡單，是「錦記茶行」大茶商陳天來的故居。裡面還出了第一位台灣留法學藝術的陳清汾，以及第一位台灣籍警備總部總司令陳守山。

一九七三年，我把這房子拍成紀錄片「老屋」，在當年視覺藝術群的「生活」聯展上發表。席德進穿一件大紅襯衫，在中華藝廊裡看完，跳起來，抱住我，一邊搖晃一邊喊：「Michael，我太感動了！太感動了！」他這樣激動，我反而傻掉。

席德進大概沒想過那個對他來說可能只是隨心所至的反應，會引起別人對我的敵意。當時他快五十歲，已經是大人物了，出大名了，我只是剛退伍的後生小子。在那年代，這已經很惹眼了。

那年農曆春節前幾天，我家電鈴響了，門一開，是席德進。他從他新生南路小美冰淇淋店附近的畫室坐計程車用塑膠袋裝了一幅對開的水彩畫提到我家，特別指名說：「學庸這不是給你的，是給你的天才兒子的。」這畫現在還在我家。

再說一九七三年，重要的一年。和「老屋」同時，我發表了攝影作品「熨斗」。「熨斗」現在北美館收去了。當時拍出它來，我心裡忽然覺得，這件事好像有點重要。「熨斗」的背景是長長的鐵路與隧道。

我也跟著隱隱約約走上某條不知將帶我到何方的軌道。

那一年認識了林懷民。當時他正準備創立「雲門舞集」，需要一些影像。本來是找張照堂，張照堂當時事情多，太忙了，倒是把這差事丟給我。大家就這樣認識了。「雲門」創團早期的海報、照片、影像紀錄，幾乎都是我的作品。

我氣得要死，林懷民倒是很悠哉，一點都無所謂。

我們印出第一張海報的時候，我跟林懷民一人抱一捲海報，坐車到西門町挨家挨戶找咖啡館張貼，還被當時一家不記得叫「天使」或「魔鬼」的咖啡店趕出來。

人和人之間，所謂因緣際會，無非如此。

相較於我交的「老」朋友如許常惠、席德進，林懷民只大我幾歲，算是同代人，我們成了戰友與哥兒們。不過，就差那幾歲，他已經從愛荷華走一圈回來，我當時才剛退伍。有一次我買了新相機，但買不起相機套。林懷民聽說了，也沒講什麼，某天演講完到我家，我不在，他就把一疊剛領的演講費夾在我房間裡的書包上。裝鈔票的還是一個台南家專的信封。信封上寫：「Michael，幫 camera 買件衣

服去。」

・

・　・

・　・　・

如果有一座邪惡的時間機器，將一九七三年從歷史之流裡徹底抹消⋯⋯。

其實我有自信，我還會是我的，我還會是這個郭英聲。只是⋯⋯在別人看不到的地方，例如我的夢境裡，景色是會有點不同吧。

我自認是一輩子不想長大的人。我至今不想丟掉調皮、好奇，可以為所欲為的心境。我覺得一旦丟掉了，那就隨著年齡過去，變成一個老人了，人生差不多就這樣子了⋯⋯。我不覺得那一年的意義是「長大成人」，但我想那一年是終於確定自己能夠完成些什麼事。

散亂的青春之光開始星星點點地往遠方集中，慢慢對正焦距。

兩年後，我和Amy去了巴黎。

085

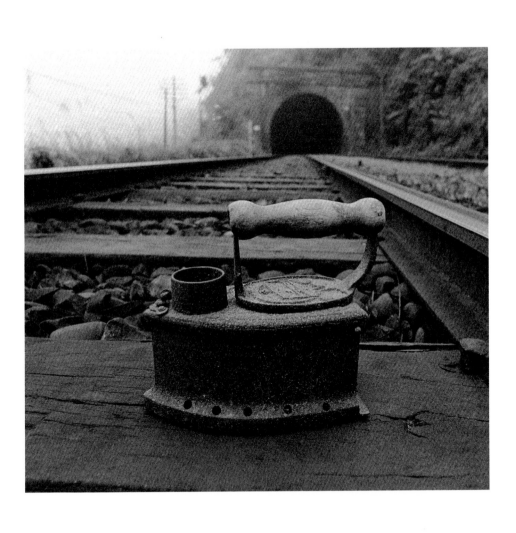

灰天空下開的花

你知道我一九七五去巴黎，當時整個松山機場的氣氛是什麼嗎？

四個字：愁雲慘霧。

現在年輕人一定無法體會當年那種家裡有人出國，全家圍在出境大廳抱頭痛哭的場面。那種哭不是一時捨不得的、感傷的哭，而是生離死別的哭。國際情勢詭譎不穩，國內政治氣氛肅殺。那時候出去真的沒有人知道還回不回得來。

機票又貴，買一張機票可能是半年的薪水。現在大概是半個月一個月的薪水。最

重要最重要，即使買得起機票也未必出得去。

我當年去巴黎，先得拿入學證明，當時的學生留法，常常會去耕莘文教院找一位魏神父。他非常熱心，常幫學生找學校資料、辦申請手續——不要忘記，那是一九七〇年代，internet還要二十年才出現，非常麻煩。我還跟魏神父學了幾個月法文。

入學證明拿到了，還要送外交部公證，東西都齊了你才能向外交部申請辦護照。那年代拿護照很難，一定要有很多所謂的「正當理由」才能出去。還有種比較特別的公務護照，我記得母親就曾經因為公務出國，使用過這種護照。

護照下來之後也不是沒事了，還得辦香港簽證，因為要本人親自到香港，才能取得法國簽證和國際學生證。你看看有多麻煩。

一九七五年我搭上往巴黎的飛機，中間先飛到香港處理證件，辦妥再從香港飛倫敦，再從倫敦轉巴黎，一方面機票比較便宜，一方面也沒有太多飛機直飛。我還

記得那時飛機裡有些機艙可以抽菸，而除了正餐之外所有東西都得花錢：耳機也要買，可樂也要買。為了應付這個，我的皮夾裡特別準備很多美金一塊錢的小鈔。

一到香港我就買了Levi's的牛仔褲，買了些攝影器材，一、兩個鏡頭。我第一次在大排檔吃到空心菜炒牛肉，嘆為觀止：廚師從冷凍庫拿出一條里肌肉，量一下，切掉半塊，把另外半塊丟回冷藏櫃，飛刀剁成細細的牛肉絲，也不勾芡，也不抓什麼太白粉，直接下熱鍋，大火快炒，空心菜丟下去，一、兩分鐘上桌。好吃得不得了。

· · ·

出一趟國，這麼麻煩這麼昂貴，為何還要走？

原因說穿了很簡單，今天的年輕創作者大概也不容易想像：就是不自由。

是什麼程度的不自由呢？當年國立藝專的校長，曾經要求學生在畫裡不要用紅色，說紅色是中共的顏色。

所以對搞創作的人來說這實在不痛快，太不痛快了。一九七九年，「新象」邀我回台舉辦個展，回了一趟台灣。因為當年跟美國斷交，展覽海報裡一個英文字都不能用，我就在海報上放了一張自己的肖像，額頭上壓著一扇我拍的紅色大門。不行了，馬上有人打電話關切：這是什麼意思？你腦裡為什麼會有一扇紅色的門？

你在公共場合講話，要非常注意，否則會出問題。我讀世新的時候就有兩個老師以及同學的父親不見了。之後就聽說，學校裡有人密告。

我還聽過一個故事，講一個家境很好的女孩子，六〇年代出國去日本，看到日本世界博覽會上有《毛語錄》。哇，太新奇了，就買了一本，還很大膽放在箱子裡，結果被海關查到。最後，幾十年不能出國。

有時候在路上會拿到莫名其妙的傳單，聰明的人都會把它毀掉。你也不要自作聰明去交給警察，交了一樣要被調查。警察沒事的時候，就趁紅燈躲在那裡抓頭髮太長的學生，當街把你剪掉。

我一方面覺得恐怖，一方面覺得無聊，受不了，想盡辦法，總之要走。

走了，老問題沒了，新問題來了：到巴黎頭半年，我看了一大堆展覽，一大堆紀錄片，一大堆茅盾、魯迅、冰心的小說。忽然發現，不對啊，我過去知道的中國與台灣，整個都是一場莫名其妙的大騙局。例如一九七二年安東尼奧尼拍的紀錄片「中國」在電視上播，中視把它調成黑白，配樂還變成哀樂，又加了很多奇怪的片段！等到我在巴黎去重新看一遍，嚇一跳，我之前到底看了什麼？

半年過去，我的意識型態、對人的看法、以往相信的知識系統、藝術觀、創作觀，整個都得重新翻攪一遍、結構一遍。破壞性的建設，連根刨起，連創作這件事都顯得搖搖欲墜，山在虛無縹緲間。

我覺得這是另一種雖然有益，但同樣非常恐怖的經驗。現在想想，當時巴黎從台灣去的人不算多，但心情應該都多多少少像我一樣，帶有一點兒廢墟感的蕭索。

所幸我永遠記得巴黎給我的第一印象：漂亮。真漂亮，讓人振奮的「漂亮」。廣告漂亮，海報漂亮，看板上的女模特兒漂亮、電影電視搭火車出現的影像都好漂亮，商業攝影或時裝也拍的那麼漂亮。那是一個含糊又清楚的印象，我很難形容。到巴黎的第一天，晚上朋友開著車帶我繞市區一圈看看夜景，完全像部電影。當時是四月中旬，雖然天空有點灰——其實巴黎的天空，絕大多數都是灰的，但正是春光最盛時，到處都是花，到處都是顏色，到處都是新鮮的空氣。

恐怕正是這些美，這些生機，救贖了我剛去巴黎時內心受到的破壞，救贖了漂離與蒼涼。我一生愛好「美」，雖是天性，但或許，這也是原因之一。

101

午夜狂奔

速度是我永恆的命題。

一九八〇年初期，我曾經帶著柯錫杰一路開車到墾丁，開到時速兩百多公里。下車時，柯錫杰是用爬的出來，然後到處開玩笑罵我，說Michael想開車把我害死。

開快車是年輕時到巴黎習慣的。我的第一張駕照就是在法國考的。

有一天在巴黎，我感到自己沒有原因地躁動，我的身體擺在這世界上顯得絲毫不對勁，我像一枚子彈，已經劇烈燃燒，遲遲無法擊發。

於是我先抓起手槍——別緊張，七〇與八〇年代的巴黎，不少人家裡都有把槍的——再抓起鑰匙，咻一下奔上我的車，咻一下發動衝出去。我無法想別的，只能馬上離開城市，往海的方向開，或往邊界開。

目的地在哪？該在什麼地方停下？我不在乎，也不重要。

我追求什麼？追求死亡嗎？我不知道，也不重要。

那是藍色的深夜，我把車窗搖下，一面抽大麻一面讓疾風把還來不及燃燒成灰的菸星往後吹開，有幾個瞬間我感到火光快速擦過頭髮與臉頰。大麻走得很快，我一手握方向盤，另一手一根接一根地抽。

第二天中午我終於覺得，可以了，可以停下來了。下車時才發現，手一半是黑的，而自己已經到了比利時。

同樣也是一次開快車。開到半路，忽然發現後座冒出白煙，停下來滅火時我百思

103

不得其解：怎麼好好的椅子會冒煙？直到另一天，朋友坐在後座，大叫一聲，哎呀，Michael，你的皮椅怎麼都是一個洞一個洞？

啊，恍然大悟。那是抽菸時火星往後飄，燒出來的。後座的煙也是這樣。如果當時沒發現，整台車說不定就燒起來了。

那開快車的時光裡我確實是有千百次絕命喪身的機會。那種失速的、像聖修伯里一樣，駕著飛機一下子就消失的情況，我覺得很美。當然，現在不敢了。

但我要說的是，「偶然」的意義對我而言是完全存在的。現在回頭看，我人生許多時候只是在對的時間，剛好做了對的事。我一直任性地做我自己，這個「做我自己」的選擇，就結果論，似乎非常正確；但或者，也無非機遇使然。

若換了時空，郭英聲還會不會是同樣的郭英聲？不知道。但我知道自己從不想為了得到一點小戰場而跟隨潮流。從來不想。

當然二十五歲的我還沒辦法看得這麼清楚。在巴黎的藍夜裡，我心裡模模糊糊地，只是想開著快車，自己的快車，往我不知道的地方狂奔。

人在巴黎

哎，巴黎的事講不完。太多了。

一九七五年我剛到巴黎，房子還沒找好，借住在朋友第十八區的倉庫。

那是聖心堂底下的老巷子老房子，鄰居是便宜的紅燈戶。如果從外面透過圓圓的窗子往裡看，會看到裡面住了十幾個各色人種的女孩子。

生意好的時候，客人在外面排隊。

我在那裡住了一個多月。他們很親切，反而是我有點彆扭，大概當年他們看到亞洲人都以為他會功夫，所以客氣一點。好比我七〇年代去摩洛哥，整個沿海小鎮都叫我Bruce Lee。

幾個朋友知道我住那邊，常開我玩笑。但它真是個有巴黎味的地方，就是洗澡上廁所太麻煩。當年巴黎一間公寓三、四十坪大，還不一定有浴室，有人開玩笑說法國人不愛洗澡，似乎是真的。洗澡得付錢去公共浴室。住的條件差一點連廁所也要共用，譬如說七層樓的房子，在一、三、五樓才有廁所。

我買垃圾桶自己燒熱水洗澡。有些人懶得出門上廁所，就尿在礦泉水瓶往窗外倒，反正一下雨就沖掉了。法國還有很多人在洗臉台小便。

後來我在十四區找到間小房子，竟然有個小澡間。哇。這點小事我就開心得不得了，然後搭個露營的小瓦斯爐，四菜一湯都做出來了。當然還有家裡寄來的大同電鍋。

107

一開始去巴黎，一心想念電影，根本沒想過拍照。先上語言學校，短時間裡學了一堆藝術理論，暈頭轉向。然後是分組練習拍電影，我也很少參加。

不知道為什麼跟同學們搞不在一起，大概因為都是各國留學生，很多人跟我一樣不太會法文。老師也睜一隻眼閉一隻眼，放放水。法國人念書就是一直講話講話講話，老師也很少教，大家你一言我一語講個不停。

所以我那張學生證到最後最大的用處，就是看電影買學生票，省錢。

當年台灣去的人不多。我到巴黎沒多久奚淞就離開了，蔣勳不到一年後也離開了。除此之外就是一大群學美術的中國學生。

我愛去音樂會、咖啡館、小餐館，繞來繞去的，到處跑，到處搞事。

那年代巴黎好看的事情實在太多，不東張西望是有點可惜。我曾經住在一個地方，窗戶打開就是羅丹的「穿睡衣的巴爾札克」，旁邊有家很有名的咖啡館Café

Select。我常常看趙無極開部灰色的保時捷過來，停在那咖啡館正門口。他最後一任太太François開部小車子跟在保時捷後面，然後下車，兩個人親吻一下，坐在那裡喝咖啡。

潘玉良那時候也在巴黎，剪個妹妹頭，穿件旗袍，造型有老上海交際花的味道，也是特立獨行。還有佩璞——他是誰？「蝴蝶君」真實故事裡那位中國男主角；他假日在十五區一間中國餐廳裡教戲、票戲，非常受法國人歡迎。當時「蝴蝶君」的案件還沒鬧出來。

佐川一政當時也在巴黎，我們還一起在大學餐廳裡吃過幾次飯。那時學生餐廳也很有趣，門口常常有流浪漢聚集——因為好心的學生會把吃過飯的托盤給流浪漢，流浪漢手上有這托盤，就可以再進去拿點洋芋、麵包。流浪漢還會把法國麵包放在公共廁所窗戶的出風口——因為，一個晚上之後，那個麵包就會有一點起司的味道……。

有一次我去學校，他們說有個區被警察封鎖了。我第六感很強，知道這個一定是

拍電影，就蹺課跑去偷看。兩、三部消防車在噴泡沫當雪景，一看，楚浮在那裡。

Peter Sellers也碰過，當時他正在拍電影「福滿洲」（*Fu Manchu*），找了幾個華裔畫家做布景和美術。大概因為我這人比較活潑，東拉西扯的被找去教他中文。其實就是中午到片廠找他一起吃三明治，喝杯咖啡，錄音師用專業的設備，幾個句子錄下來，例如：「請給我一盤雜碎。」就這樣，賺兩千塊法郎。我那時候房租一個月才兩百塊。

還有一個很有意思的女性，成舍我的女兒成之凡。成之凡很早就到法國，嫁給一個法國建築師，還曾經參選過法國總統，是個非常奇特的女性。她的畫面就精采了：她住在郊區，但不會開車，每到市區就坐地鐵。然後永遠從盧森堡站出來，穿一身博物館裡才有的全套正式古裝，然後戴頂帽子。

所以偶爾你就會看到，盧森堡地鐵站有個出土文物似的女性，慢慢地慢慢地，從地下慢慢的浮上來，出現在地球表面……。

有點像《天寶遺事》是嗎？

現在的我已經沒有巴黎的地址了。這個時代流行的是全球化而非巴黎的漫遊者。

可是如果你曾跟我一起看過七〇年代的巴黎。

我很希望每個人都能看一眼七〇年代的巴黎⋯⋯。

套個馬奎斯的句子：「那時世界很新，許多事物沒有名字，提到時，需用手去指。」

我的手似乎一生都指向巴黎。

日後所有的事會發生

日後所有的事會發生，是因為有一天我坐在聖傑曼修道院（Saint Germain des Prés）附近的一家咖啡館裡。

那是另一個我在巴黎晃蕩的日子。第六區的聖傑曼修道院旁邊就是巴黎美術學院，附近很多畫廊，我常常在那兒逛，逛累了坐下來喝咖啡，找小餐館吃飯。有時候去買點花。

在某個時段，我總是會在咖啡館碰到那個非常漂亮的女孩子。

巧遇幾次，就認識了。那天我們第一次說話，兩個人都坐著，結果一站起來，發現她有一百七十幾公分高。再之後又發現，原來她是在巴黎小有名氣的模特兒。

有一次我們站在路邊，開過去的公車廣告上是她大大的臉。

也是她把我帶回攝影裡。她知道我以前在台灣搞攝影，現在學電影，她說Michael，我覺得你有才氣，你應該繼續拍照，我介紹你去做攝影助理。我說好啊。

助理的工作挺瑣碎的，送東西啦，沖底片啦，去客戶那裡拿資料啦。在棚裡，就是裝底片拆底片，擺光，各種一般攝影助理要做的事。不過因為我愛乾淨，所以我會自動把地上的線材都整理好，然後把所有東西擦乾淨，地板掃得一塵不染。

他們愛我愛得要死。

法國人比較隨興，制度沒有日本那麼嚴格。我後來去日本，才知道日本的學徒制真可怕，攝影棚裡面還畫線，一條紅線一條黃線的，你要「升」到某個等級，才

能跨過某條線。飯也分開吃。當時日本哪個助理要是能貼在大攝影家旁邊操作機器，那就是不得了，下一個大師了。也常聽說哪個攝影家會打人之類的。我才不相信森山大道沒被打過呢，他在六〇年代曾擔任細江英公的助理，細江在幫三島由紀夫拍攝影集「薔薇刑」的時候，就是森山大道在旁邊當二把手。

我一邊在攝影棚裡工作，一邊拍自己的東西。沒班的時候就把自己的幻燈片投去重要的出版社或雜誌，最好是親自送去，沒見到大頭也不要緊，把作品留在那就有機會。有時候對方當場就決定要或不要，有時候他放個三天四天，然後要你拿回去。初出茅廬的模特兒試鏡十次有九次被打槍，我也是。也不知道當時哪來那麼多勇氣。

· · ·

· · ·

· · ·

但日後所有的事繼續發生，是我去了一個非常重要的雜誌：*ZOOM*。

ZOOM 當時的藝術總監是個男的，有點年紀。如果我那時二十幾歲，他大概有

四、五十了。我的作品在他辦公室已經放了二天、三天後，他叫我去找他。我心想這就是 yes or no 吧。對當年的藝術家來說，最可能把你帶上天或摔到地上的，就是重要雜誌的藝術總監。

他穿條牛仔褲，蹬著馬靴，腳蹺在桌上，一邊抽雪茄。桌子一團亂，還有一大堆喝得亂七八糟的咖啡。

他說：「我看到你的東西了。很有味道，你是花多少時間拍出這些東西的？你將來可能會往這塊走呢？還是去做別的？」

我只記得這幾句，然後記得他最後說，我們會介紹你的作品。實際對話我有點忘記了，因為我內心已經高興到快要內傷。當然，我也非常克制，不要露出太興奮的樣子……但是我很清楚，這是太重要的雜誌，一九八〇年代初你能被那本雜誌登出來就是真的紅了。

這不是隨便說的，他們用了八到十頁的篇幅刊載我的作品，之後所有的機會

129

「嘩」一下湧進來，畫廊啦、美術館啦，各種邀約一下子來了十幾二十幾個。我大概也是第一個登上那本雜誌的華人。

然後也有經紀人來找到我。那時我就知道自己可以獨立了，以後日子可以鬆一口氣了。經紀人幫我安排工作，租借攝影棚，處理各種瑣事，我連助理都不需要自己找，工作只要帶相機去就可以了——甚至有時候不帶都可以。工作室所有東西都有。跟大雜誌合作外拍的時候，就是一堆外景車啦、發電機啦，或是拍到一半餐車推來一大堆小點心。對，你在電影裡看到的都是真的。

沒有工作時就是一早起床，開音樂、煮咖啡。那年代巴黎的收音機非常好聽，然後出門買雜誌報紙。看表演，表演很便宜，種類又多。我那時大概拍一整天收入是三千塊美金左右。還跟另一個經紀公司合作，他把旗下攝影師的幻燈片檔案，包括我的，存起來，然後賣到世界各地。如果運氣好用在好萊塢電影海報上，數百萬台幣權利金都不是問題。用在書或唱片裡也不錯。明信片利潤最低，但後來才發現那積少成多。例如有張作品，Robert Doisneau 的 *The Kiss at the City Hall*，號稱法國攝影史上被重製最多次的照片。從五〇年代到現在，權利金累積可能超

過幾千萬。太紅了，很多人跳出來說畫面中的主角是他，結果最後攝影師承認他是找兩個演員來拍。

有經紀人之後，我第一次的獨立案件是拍香水廣告。好像是個小牌子，我拍了一個裸體的女孩子，眼睛蒙起來躺在地上。如果你翻一翻那年代的平面廣告，會發現這風格完全不符合當時的商業攝影主流，但他們似乎也不希望我改變，會來找我大約也就是希望我拍這樣子的東西。

我一直也不知道別人都怎麼做，拍照就一直是完全照自己的方式。喜歡我的就愛死我，覺得我是個天才，不喜歡的就碰都不敢碰我。

事情就是這樣。後來也不想拍電影了，侯孝賢有一次跟我說：「拍電影就是每天起來解決問題」，後來想想，我這麼怕跟人周旋、喬事情，個性真的也不適合這個產業吧。

我內心其實是反商業的。到現在我在陳季敏的品牌JAMEI CHEN當藝術總監，有

時幫公司處理一些創作概念與影像，也都奇奇怪怪的，有人喜歡，有人不喜歡，沒辦法。

八〇年代過後，台灣的攝影界全面推崇新聞與紀實攝影，非報導式的風格，例如我，例如柯錫杰，在台灣被嚴重排斥過，在論述裡也長期全面缺席。可是對我來說，能發出點聲音或是有個小空間就可以了。形勢比人強，那又如何？我就不去管他了，我總覺得，反正就這樣吧。

做足自己，日後所有的事就會發生。

旅途中的男女

有這樣一句話，是誰說過的呢？「旅途中的男女都是寂寞的。」

我喜歡偶然。我這個人、我的個性與那個時代，全都是因緣際會，全都是偶然。

旅途中充滿偶然。你知道自己要「去」哪裡，但你不知道自己將被「帶到」哪裡。

所以我喜歡旅行。

我喜歡把自己拋擲在寂寞的公路上滾動。

很久以前我好像講過這句話：「如果你完全知道第二天要發生什麼事情、要做什麼事情、要去哪裡、要見到什麼人……，這人生幾乎就是完全再見了。Kiss your life goodbye.」

‧　‧　‧

作品再次登上ZOOM的封面，在巴黎開始有經紀人，成立自己的工作室之後，我的生活「嘩」一下展開了。

首先是我不再需要拿學生簽證。那時學生簽證非常麻煩，每年換一次，跑巴黎聖母院附近的警察總局換證實在是惡夢。後來我拿了一個「藝術家證明」。這證明說難不難，說簡單也不算簡單，例如我做攝影，最基本的方式就是在好的畫廊展覽過，或者上過雜誌。

135

當然所謂藝術家不代表位置多麼崇高，只是一種從業身分。法國人是把「藝術家」當作一門正經職業的。這個證明三年換一次，後來十年換一次，有它的話，在歐洲通行基本不需要護照。

坦白說那年代商業攝影或時尚攝影待遇真是非常好。市場活絡，專業攝影收入高到你不會想再去做別的事。前面提過，一般開棚一天的待遇，是台灣當時上班族三個月的薪水。有時拍個廣告就半年不必工作。我聽過當年成功的商業攝影家，可以在一、兩個project裡賺上百萬台幣。那是一九七〇年代中，台北市房價平均一坪不到兩萬。

‧
‧
‧

當時我常常搭飛機在歐洲各地工作，在那裡會碰到許多有趣的人。有趣的偶然。

例如一九八〇年代，有一次我從巴黎坐飛機到東京，跟蘇菲瑪索和她的經紀人坐在一起，就跟她們聊天。那時她才十幾歲，拍處女作「第一次接觸」（*La*

Boum）一炮而紅，還是很可愛的小女生。我還記得她跟我說：「我下飛機第一件事就要去買Sony的Walkman（隨身聽）。」我還常在東京回巴黎的飛機上，碰到當年走紅歐洲的日本名模山口小夜子。

當時大家都年輕，玩心重。有次一個空姐偷偷帶我去看她們的工作艙，我才知道原來七四七飛機裡是有電梯的。還有啊，如果你跟空服員關係好，在飛機上幾乎弄什麼東西吃都可以，他們有冰箱，有壓力鍋，煮肉絲湯麵也沒問題。有一陣子我常常搭飛機，和空服員都混熟了，知道她們上飛機前會先去採買食材，休息時間就弄點自己喜歡的東西吃。

其實，八〇年代七四七的頭等艙吃得非常講究，有魚子醬、鵝肝醬、沙拉和牛排，都是在你面前現場做的。這一、兩年好像沒看到那麼好的東西了。

總覺得那也象徵一個時代的消逝。

就像近年常有七〇、八〇年代當紅的音樂家來台灣表演，我一點也不想去看。我

137

不想看當年那樣輝煌的人如今垂老的樣子。

・

・

・

有時我帶著泰迪熊一起搭飛機。一次我睡著了，小熊擱在旁邊的座位上，醒來一看，小熊身上也被蓋了一條薄薄的毯子。

也有這樣在朦朧中微笑起來的瞬間。

然而旅途終究是非常寂寞的。一個人走在沙漠，一個人走在海邊，和一個人走在大城市，那孤獨是同樣的多。

二十幾歲，很年輕時，也曾有這樣的故事。

我曾在旅途中巧遇一個朋友。我們相識了很多年，保持若即若離的友情很多年。

但在那一次巧遇裡，在那個異國的城市，我們最終共度了一個夜晚。

我記得第二天醒來那寂寥……。一切顯得非常安靜，像一節曲子在喧譁後漸弱漸慢。

我們懶懶地出門，在一間小餐廳坐下，面對面，沒有說什麼，一起默默吃完這頓飯。走出餐廳，兩人自然而然往反方向各自離開。

人生如逆旅，我亦是行人。

我心裡總有這樣一個畫面：兩列火車擦身而過，透過車窗的玻璃，兩個陌生人在幾分之一秒裡交會了眼神。他們給彼此的全部，對彼此的全部擁有，就是這一瞬間。

然後火車繼續飛奔而去。

旅途中的男女們，最後都走到哪裡去了呢？

時間裡的錨

年輕的時候，我的生命裡有幾個錨，不是事件也不是場所，是一些人。

當然，裡面很多名字，我不太想刻意提起；不是有什麼不能講的忌諱，完全不是。只是單純怕人家覺得我在牽扯沾光而已。

不過，有幾個人，我知道彼此的情誼可以記下，必須記下。他們在我左衝右突、不可拘制的年紀裡，或者為我定向，或者為我安心，或者拉住了我的漂流……

林懷民

我和懷民一九七三年認識，到今天四十一年了。

我這個人沒有什麼「哥兒們」「兄弟」，不過，有一個「林懷民」。他是我媽乾兒子，比我這個真的兒子還孝順，現在沒事還常帶我媽去看電影，一起做很多事情。我就不行。他比我還像我媽的兒子。

我常常覺得很好笑，我這人已經夠悲觀，結果懷民比我還沉重。我跟他吃飯心情會變得非常壞，因為他不但憂慮自己，還憂國憂民。我就覺得，天呀！連林懷民都這麼苦悶！連他都覺得好像政府完蛋了、台灣完蛋了，那我怎麼能不沮喪呀。

我跟我媽講說，媽媽，連懷民都想放棄了，怎麼辦啊。

可是我告訴你，懷民年輕的時候不是這樣的，他可愛得要命。很多年前他在紐約，林爸爸林媽媽去看他，懷民到機場接他們，老人家嚇了一跳，說懷民沒有穿鞋子！他在紐約都是赤腳走路。後來他跟我說，他腳底板厚得連玻璃都割不破。

他跟著我一起喊媽咪，媽媽也很喜歡他，說沒看過這麼率真的藝術家。二十幾歲的時候，他跟我媽媽在外面吃飯，靈感來了，就忽一下站起來，當場跳舞，也不管路人把他當神經病看。

「雲門」剛開始的時候，工作室設在信義路二段的一個麵攤樓上，我們常常叫麵上來吃。懷民在工作室常常一個人裸著身體跑來跑去，鄰居有一個女的，那時代很保守嘛，大概就覺得他妨礙風化，從窗戶對面潑一桶水過去。

懷民是個不會算錢的人，我記得「雲門」第一次公演，賣海報、目錄的錢收進來，鈔票銅板一堆，一百塊、十塊、五塊全部堆在舞蹈教室的地上，一疊疊的，他不知道該怎麼辦。

也是因為懷民和「雲門」我才認識羅曼菲。

我跟「雲門」的緣分，主要集中在一九七三到一九七五那兩年，那兩年幾乎「雲門」所有影像的東西大多是我處理的。包括第一張彩照、第一張黑白目錄、林懷

民上雜誌的彩色封面、第一張海報……。一九七四年Martha Graham舞團來台表演，也是懷民和我一起接待，還帶他們的舞者去碧潭夜間泛舟。十幾年前「雲門」出了一本書，寫到我和創團時期的事情，有些錯誤，我就開玩笑說我人在台北，大家這麼熟，你們這些人怎麼不來問我？

一九七五年之後，陸陸續續很多攝影圈的朋友加入「雲門」，包括謝春德、黃永松、呂承祚，我自己又去了巴黎，跟「雲門」的合作就停了。一直到一九八〇年「雲門舞集」第一次歐洲公演，懷民請我從巴黎飛到德國幫他們拍照，那時候「雲門」加入一批新的舞者，包括曼菲。

那年我和曼菲有段短短的，但很絢爛的感情。

她生病時，我常常去看她。她一直表現得很樂觀，但我想她是打起精神堅強，免得大家難過。

曼菲是很有才華的女子，可惜命運沒有厚待她。如果她還在，我想是能幫台灣藝

術圈製造很多好風景。

席德進

席德進其實是我母親那一輩的人，和許常惠一樣。但也不知道為什麼，他們最後反而跟我比較談得來。

席德進最有名的作品叫「紅衣少年」，他自己也愛穿紅色。我心裡有個影像，是他穿一件紅色的衫子，跟他的自畫像一樣。

我的第一捲kodachrome II幻燈片就是席德進送給我的。他是大畫家，攝影也內行，那時候畫作拍照存檔他都自己來。席德進會把每一幅畫搬到畫廊二樓陽台，然後用Nikon相機裝上kodachrome II。kodachrome II粒子很細、感光度非常低，很難拍，但是厲害就厲害在那麼小的135底片，就算放到很大很大，質感還是非常好。後來這底片改名叫kodachrome 25，當時亞州無法沖洗這種底片，還得寄到澳

洲、巴黎或紐約去。

那捲kodachrome II我最後拿去拍了台南的廟，是跟林懷民去南部找八家將的素材。一路參觀很多廟，看了很多陣頭，還跑去葉石濤老師在湖邊的家，葉老師泡茶給我們喝，三個人對坐喝茶。那年我二十三歲，說起來慚愧，當時我還不認識葉老師的文學。

席德進幫我畫了一幅油畫，那幅油畫是個歷史性的悲劇，顏料還沒乾就被一個美國人買走。這個美國人跑到他家去選畫，劈里啪啦就選到畫我的那幅，馬上帶走了。席德進都還來不及拍照建檔。有時候想到，是不是現在哪個美國人的家裡牆上，還掛著席德進畫的年輕時代的我呢？還好當年同時畫的素描還在我手上。

有一陣子我和林惺嶽也滿好的，他現在都是畫大山大水，其實他是台灣早期少數走超現實的畫家。我第一次辦攝影展是個三人聯展。林惺嶽來看，很高興，那時候我覺得一個名畫家會欣賞我的東西，很感動，就把其中一幅他特別喜歡的作品送給他。你猜後來發生什麼事情？後來他拿了一張約三十號的油畫送給我，這畫

145

我現在也還留著。

當時我還只是毛頭小子，我的照片和他的畫，價值不能相比，但他沒有放在心上，這點很可愛。

還有陳庭詩，他的「日與夜」三連作，是我生平第一件收藏的藝術作品。有一次他在我新店家裡喝醉酒，我泡了杯茶，給他蓋個毯子。第二天早上他默默跑走了，隔幾天提幅畫來送我。

過去那時代，文人藝術家之間的相處，常常很有意思；彼此送幅畫、送幅字，也滿風雅。後來商業化得厲害，一旦變成錢，和錢掛勾，味道就不一樣了。對席德進和林惺嶽而言，大概就是率性。看我一個小老弟，好像挺不錯的，也不計較輩分。對我而言，年紀輕輕，得他們青眼相待，那種一言之恩的鼓勵，文字不能形容。

殷琪

我一生有三段婚姻，殷琪是第二段。我們結婚十年，好聚好散。

網路上關於我的資料，特別是感情這一塊，大概百分之八十全是錯的，平面或電子媒體報的也常常亂七八糟。我跟殷琪分開很久之後，有一次電視上的談話性節目講她，還花一大堆口舌討論我，那個名嘴講得有鼻子有眼，好像跟我很熟、前幾天還跟我吃過飯的口吻，結果統統都是錯的。我根本不認識他呀！連電視上秀出來的照片都不是我。太滑稽了。

外界看殷琪覺得有點神祕，大企業的女繼承人嘛。但她完全不是花俏的女孩子。當年我們在一起，她到法國來看我，坐的是經濟艙；我回台灣，她開一部裕隆來接我。她對名車珠寶也沒有太大興趣，最多就是一年跑去香港兩次買衣服。當然不能講多麼克勤克儉，但她就是沒有特別奢華。

認識殷琪和我父母親有一點關係。一九八一年，法國有個出版社找我去拍一套蘇

州庭園的**攝影**集，那是套大書，我非常想去做。一方面待遇很好，一方面這也可以作為非常重要的階段性的作品集。

結果同一時間殷琪家的「浩然基金會」也在找人，他們要出一本台灣的攝影書，理由也很簡單：去國外開會，可以當伴手禮，也做點國民外交。否則那年代國際上真沒什麼人知道台灣的人文與地理之美。當時他們一直在找合適的人選，口袋名單有一些，不過一直沒辦法決定。最後殷允芃推薦我，殷琪看了我的作品，非常喜歡，拍板定案。

我根本不想拍，我說我要做法國那個計畫。當時也是年輕吧，有點自我感覺良好，覺得我在巴黎發展得非常順，要做當然就要做大的計畫。後來他們找我父母出來當說客，我父母親幾乎是哀求我，說，你再怎麼樣，先幫台灣做點事情。

父母親這樣講，我沒辦法拒絕。但我也很壞，就提出一些以為他們根本不會接受的條件。例如說集子要在日本印刷，因為當時台灣印刷品質無法達到我的要求。誰想到對方也答應了，連新書發表會都在日本辦的。

我和殷琪因為這書而認識，兩個人幾乎就是一見鍾情，感情非常壯烈。現在外界其實也都知道當時我和她各有婚姻在身，兩家人看我和她的事，一開始都不贊成。可是我們不管。

有時我會想，如果當年不是為了盡孝，回台灣做這件事情，我不會在那個時間點認識殷琪，彼此的下半生恐怕也完全不一樣了吧。

一九八四年，我祖母過世，因為習俗，我跟殷琪趕在百日內完婚。

十年後我和殷琪分手，包括我媽媽在內，很多人嚇一大跳。他們覺得我跟殷琪克服了這麼多事情，當時這樣轟轟烈烈的，怎麼會分手呢？應該是最不可能分手的一對。但其實，世界上哪有什麼不可能。分開也沒有什麼石破天驚的原因，就是像許多伴侶一樣，一個走了藝術家的路，一個走了實業家的路，本來牽著手，但腳下終究是一點一點岔開。到了婚姻最後一、兩年，我們其實心裡都有數──很快的，總有那麼一個時刻，這岔開的距離會大到兩人的手再也勾不住。

最後就很有默契地一起放開了。

現在我們還是朋友。她見到我母親，還像以前一樣喊她媽媽。

人生也奇怪，跟殷琪結婚十年，我一直在巴黎工作，是分隔兩地的遠距婚姻；反而離婚後，一九九四年，我下定決心結束巴黎的事業，回到了台灣。

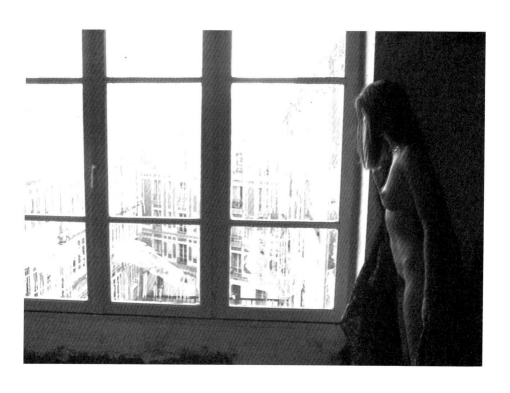

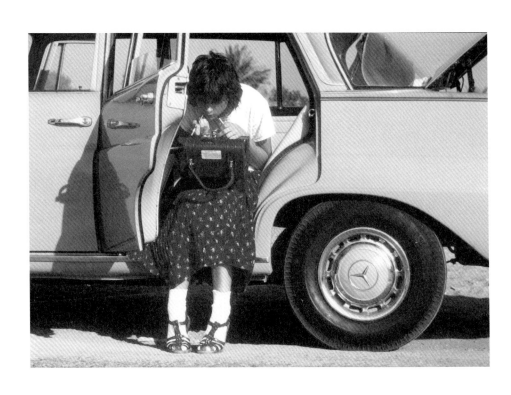

從前從前，
曾有這樣一個男

孤獨的我的表情

我的命與運，讓我一生保持了恰當的表情。

說起來我好像也沒有特別努力，只是在每一個選項出現時我都無意識地選擇了做我自己。

這是種任性吧。但我非常幸運，是這些選擇讓我在對的時機，做了些對的事情。

但我也從來沒有自信。到今天都一樣，非要問我為什麼，我答不上來。

就像我從來不穿短袖。

或者像五十幾年來我永遠在身上帶一塊手帕。

‧　‧　‧

我害怕人。

被太多人圍繞我會非常想逃跑。我無法參加有三個陌生人以上的聚會。我受不了人的體溫，那是我的極限。

我的衣服一定要有口袋，不安的時候就把兩隻手插到口袋裡。

自己的展覽我也不出席，真對不起。

請不要誤會我，我並不討厭人，人是有趣的，也不是擺架子，真的就只是害羞。

167

又怕。

我隨時帶著手機，但我逃避聽電話。唉，我在電話裡的聲音總是那麼笨拙，除了透過鏡頭，我永遠不知道該怎麼自在地表達自己。

來自不認識的號碼也絕對不接。

就讓它孤獨地在桌面振動透明的空氣。

‧ ‧ ‧

有一個我還滿喜歡的故事是這樣的。

一九七九年，我為出版攝影集的事去東京。

那次認識了三枝成彰。那年代他非常紅，又是名作曲家，又是節目主持人。不過

當時他婚姻有點狀況，還有一個「密友」是女明星加藤和子。

那段時間我常常去東京工作，三枝為了逃避八卦雜誌追逐，然後又想約會，常常託我先帶加藤和子進餐廳，他自己隔段時間再偷偷進去。結果我就被八卦雜誌フライデー（Friday）拍到啦。他們寫加藤和子跟一個法國回來的藝術家在一起。

其實我根本是三枝成彰的障眼法。但我覺得這太有趣啦，有種騙過那些窺視之眼的惡作劇得逞的成就感。

我明明在那裡，但其實又根本不在那裡。似乎只有在這種時空與事件的異質摺縫裡，我稍微有一點點的、轉瞬即逝的安全感。

・
　・
　　・

一生當中，我似乎沒有「不感到孤獨」的任何一秒鐘。看來是擺脫不了它的。

169

當然也有幸福的時刻，也有滿足的時刻，但那幸福或滿足都只是像雪落在大地：暫時降下，輕輕覆蓋，終究要融化散開。

像太陽不可能曬化冰山。

· · ·

另外還有個故事是這樣的。

八〇年代初，某個冬天，我一個人在巴黎，陳香吟知道我家有個火爐，和她當時的男友搬來一大堆木頭丟在我家門口送我。

那批柴火很新，還沒乾透，帶點溼氣，能燒，燒起來火也夠大。但就是劈里啪啦的，一屋子白煙。薰得我眼淚都要掉出來。

這時候我接到一通電話。一個很要好的朋友，來自非洲的女模特兒，墜機，死掉

了。

掛掉電話，我坐回火爐前盯著它發呆。

那火燒得很好，但它有多猛烈多溫暖多燦爛，我心裡的孤獨就有多龐大。

那個瞬間，是人生為我的心做出譬喻嗎？周圍有光，也有熱，但我自己一人，抱膝坐在中央，我默然無語，四下環視。

而悲哀與離亂從遠方滾滾而來。

從前從前，曾有這樣一個男人

你就當作聽一個故事吧。

從前從前，我認識這樣一個男人……。

這個男人每天晚上十點前睡覺，早上五點多起床。醒來後，他跑步、吃早餐、上網。

有時他坐在電腦前，一個視窗對住自己過去的照片，一個視窗對住現在的facebook帳號，他一時看看這裡，一時看看那裡，有點覺得自己活成了鬧劇。不

是吵嘴打架的鬧劇，只是太常自嘲，像電影裡一個詼諧的畫外音，看穿了主角。

他結過三次婚，其中一段也曾經成為狗仔的焦點。狗仔跟蹤過他，但好像發覺他太正常，沒什麼搞頭，就放棄了。

那段時間裡他自己也迴避了世界。要說是不懂世故也好，要說是潔癖也好……，但也可能只是心裡單純一個念頭，例如不想利用感情裡連帶而來的人際關係；例如也害怕別人為此接近他。不是擔心自己被利用，而是不忍也不想看見原本覺得很不錯的朋友，忽然變得那樣熱中與期待……。他不會處理，於是躲起來。有所求的躲掉了，但無所求的真心的朋友，也不免犧牲了不少。他們以為他變了，他神祕了。

其實他只是完全不懂處理人間事……。

如果說那十年真的失去了什麼……。

他失去了某種人跟人之間的關係。他每一天都比昨天更拘謹，更小心。

有時他談起荒木經惟，最羨慕荒木的漫不經心，沒有極限的自在。

· · ·

從前從前，這樣一個男人也有過一些感情。

他想承認在他的感情裡常常有背叛。例如，他一直對第一任妻子懷抱愧疚……。他很難控制感情變得複雜，可是他能夠做到不欺騙。

也許大家聽了不以為然，但他想勉強擠出一點點小小的解釋……。

不隨口承諾，不製造忠誠的假象，不為達到任何目的而有任何欺瞞。他一輩子沒有做過這類的事情。

有時難免有愧疚，但他非常幸運，從沒有因為感情讓另外一個人被損毀。

即使是前妻們。前妻們分手後，還能溝通。當然不可能是好朋友，最起碼沒有反目成仇，即使是那個活在鎂光燈下的她。他母親生日時，她會送花，送小禮物。他的生日她偶爾也會記得，她生日他也會打通電話。還是可以對話。

明年他們離婚就滿二十二年了，當然要說受傷，彼此絕對受傷了。只是大家盡量保持一點教養，一點風度。

· · ·

從前從前，我認識這樣一個男人……。

他的生活和思慮常常太亂，除了創作那個瞬間，其餘時候就像旅行箱一樣到處提來提去，東西塞得亂七八糟，每到一個地方就丟三落四。

即使把自己都弄丟了也無所謂。他有時覺得，如果走出去被車撞，或是飛機掉下來，也就算了。

這個男人有時躺在沙發上，心裡會難過，覺得自己一直不是個好兒子、好丈夫、好爸爸。他很愛生命中的這些人，但從世俗標準來看，很多角色，他絕對沒有做好。

所以你就當作聽一個故事吧……。這是郭英聲認識的一個男人。對這個男人而言，在自己的故事裡當主角，非常簡單，完全不費力氣；但是在別人的故事裡演出時，他有時會搞砸那場戲。

他可以說一百次「是我不好」，說一千次「對不起」，這可以讓他看起來是個內心虔誠的好人。

然而道歉是天底下最廉價的貨幣。

關於我的八個關鍵字（一）

怕

我完全沒有做名人的條件，我怕人群。很怕熱。我很緊張。

我聽說有些人覺得我嚴肅，神經兮兮的，又很神祕。其實我就是怕人。

我怕接電話。我知道有些人我必須要見、有些電話我該接，但我就是沒有去接它。有些朋友幾十年不見，有一天打電話給我，我不知道要跟他講什麼。

有一次我媽媽威脅我，說，晚上這個聚餐一定要來。照我平常的個性絕對不會去的。但我媽媽軟硬兼施，我很勉強，服裝正式地去了。飯吃到一半，中間突然推進來一個大蛋糕。原來是我媽媽的朋友幫她過生日。

我最怕最怕的是照相——說得準確點應該是被照相。拿相機的人大概都不喜歡自己被鏡頭反過來對著。我怕被人叫去台上「講幾句話、拍張照」的情況。很有壓迫感，好像是站著要被槍斃。

說不定真正被槍斃的瞬間都沒有這麼可怕？因為被槍斃，砰一下，也就完了；但站在那裡，你要笑著，一直笑著。

你不覺得站在行刑隊面前一直笑，這場景很可怕嗎？

179

槍

四十三歲回台灣之前，我巴黎房子的床邊永遠放了一把長槍。開車則是帶上膛的短槍，拿皮夾克外套遮起來放在副駕駛座上。

我不知道我為什麼這樣？有人笑我是不是性無能之類的，她們說男生喜歡槍可能是性無能，但我知道我沒有。

殷琪跟我在巴黎那段時間會到靶場去練習射擊，她槍法滿準的。有一次，兩個人情緒僵住了，不太好，我們開車出去，到了巴黎一個湖邊，我把槍拿出來，天窗打開，往天上開槍，砰砰砰砰砰六發。

有些我身邊的朋友知道這一點。九〇年代某個晚上，我大概是因為感情的事情，情況很不好。一個畫家朋友晚上衝到我家來要把我帶走，我不肯，他就把我的彈匣和子彈統統拿走。後來我的大兒子去巴黎玩，住在他家，他問說為什麼爸爸跟這個uncle那麼好？我說爸爸有次心情非常沮喪，不想待在這個世界上，是uncle把

爸爸救走了。

我會在不合常理的時空做不合常理的事情。而我對那些行為完全沒辦法有什麼解釋。

現在我的辦公室放著一堆空氣槍。每個人來，我都邀他們一起開個幾槍。

影像

很顯然我不是文字思考的人。一開始學攝影只是想反射自己的心與思考，因為畫畫太慢了，必須追求速度。就這樣和相機互相發現了。

我的影像和我的生活有完全的關係。我很少架空，一切都跟當時的感情、環境、旅行、生活攪在一起。我從不長期專注於一個題材，也從來不刻意等待，非常游離，必須在「無」的狀態裡創作。有時候無意拍下來的東西，朋友或家人看到，

181

嚇一跳，說當時大家在同一個時空裡，為什麼你看到的是這些？

我自己也想問啊，為什麼他們看到風景我看到荒涼？為什麼他們看到光線我看到死亡？

當然我運氣很好，七〇年代中期去巴黎恰好趕上彩色攝影崛起，相較於黑白的紀實、人文、古典、穩重，彩色是更容易表現潛意識的、流動的、非紀實的狀態。當很多人還抱著紀實攝影是王道的想法時，它已經不合時宜了。

我看到

我用一句話來解釋：當一個人要copy自己，不斷不斷copy自己，而因此成為一個風格的話，我認為他是一個失敗的人。

我喜歡攝影家在他的每個階段都有新的表現方式；然後那個表現方式裡，有他身

上幾個最重要的元素。

我這輩子從來沒有迎合潮流，我的作品完全只是在表達某一個時代、我看到的某一個瞬間，這個瞬間，透過相機和我這個人起了化學作用。這種「看到」是我創作的唯一途徑。

而我的「看到」如果能被人看懂，我是有點高興的。

這心情其實很膚淺，但是我無法否認。

我絕對不會為了某個時代流行什麼，就刻意去做類似的東西，然後用我既有的名聲和基礎去博取更多的讚美。我不做這種事情。

關於我的八個關鍵字（二）

數位創作

我用數位創作用得很習慣。這幾年我有很多作品甚至是用手機拍的。

底片那種手工的、不太確定的、不太完整、有溫度的、時間性的感覺，是有它的美，但我倒沒有特別懷念。

一開始，我確實有點迷惘，覺得自己要被遺棄。但也就一路過來了。

作為一個創作者必須試著適應每一個年代。

我也有老習慣。我會第一階段就把我要的東西做好，不給自己後製的藉口。就像以前暗房裡面頂多讓它顏色加深一點、陰影加黑一點，那OK，但大的改變不可能。

我想數位時代不是機器或器材的問題，而是質變與量變的交錯，形式讓創作與製作的思維和意識都完全不同。我很懷疑未來大家還會不會特別將數位與傳統的差別提出來討論。我完全不反對數位時代，但我承認它少了一點等待。少了攝影家腦中一瞬間的結構、反應、期盼與各種思考準備。它是可以隨時刪除的。拍下去的剎那，所有東西都在精準、安全、沒有風險的情況下達到。這裡面，少了一點點我熱愛的時間性。

對我來講，電腦介入攝影，最好的部分是可以把過去很髒很亂的東西變得很乾淨。以前早期用幻燈片拍東西，很怕拍照過程中灰塵跑進去，小小的灰塵放大後就很明顯。但現在在電腦上可以弄得乾乾淨淨。

185

今天拯救昨天，讓它和明天並肩。這是我眼裡的數位時代。

時間性

我在意影像的時間性。

影像的力量唯有在時間裡存在。拿著相機到處拍，可能會有一些意外，拍到很好玩的東西，但那就是意外。有種輕便的論述方式，看一張兩張就斷定一個人的風格，我不知道該怎麼講⋯⋯至少，要有一個系列吧。

創作者是不能靠意外的。

影像的力量存在於一眼瞬間的震動，這震動的背後必須有時間支撐。

為什麼他這樣表現你卻表現不出來？每天經過的風景，為什麼只有一個人看到了

不同，而大部分的人經過時只覺得是尋常的風景？距離就在這裡。時間就在這裡。

信仰也是時間的產物。

像杉本博司的海。全是同樣的畫面和構圖，但裡面各自有一種在這個瞬間必須用快門表現的不同情感，我完全可以理解。那裡面有對拍攝對象的完全的信仰。

年輕人

現在的工作夥伴，大多是二十幾歲的年輕人。可以說過去十年來，我身邊都是被小我二、三十歲的年輕人圍繞。

我覺得，以前那個年代是魔幻的年代，現在是寫實的年代。我們以前很迷幻，天地很寬，現在年輕人的夢變少了。那不是他們的問題，而是他們的空間的確變窄

了。

所以我從不覺得現在的年輕人「不行」。年輕人的作品，每一件我都看出時代的趣味，以及與我不同的思維。

返台後經常受邀至各文化藝術單位做諮詢審查工作，我必須說，這二十年來台灣年輕創作者的開放性與世界性是可喜的，絕大多數的人都會關注環保、人權、永續的問題。

上一代的創作者，與未來對話的精神沒有那麼集中，以前是只有「創作者、世界、創造的材質」之間的關係。然後我們那年代每個人都希望在美術館展覽、被收藏、名留美術史。現在的年輕人可能就是想表現、想發聲、想引起大家注意，即使是曇花一現，平地一聲雷，也好。反正他要說的話他說了，別人聽到了，就夠了，心情很純粹。

這種純粹其實讓我對過去的價值產生某種程度的懷疑。

談談文創

所以我相信，每個時代都是最好的時代。我常然懷念七〇、八〇年代各種大師都還在世的時代，真是輝煌啊。但我也喜歡此時此刻，看到台灣新的創作能量一直冒出來。

但我不喜歡這時代「文創」被表現的方式。

文創是關於「跨界」的事情，例如時尚吧，它帶動工業、流行、生活形態、各種周邊的可能性，產值非常非常大。可是你接不接得起來？台灣文創的問題就在各個圈圈之間根本接不起來。我們一開始期待公部門來整合，但公部門的腦子沒有辦法理解文創的核心價值是「雙贏」、「多贏」，是讓跨界的兩個或多個區塊之間互得其利，是讓跨界的產物變成能源乾淨、能量強大的核融合，而不是變成核災，突變出一堆四不像。

結果公部門有錢、有資源，但錢給的對不對也不知道，給的方向對不對也不知

道，反正有給就算業績做到了，可以交差了。結果是，我現在已經不想看任何以「文創」為名的東西。喊了十幾年，最後都是搞出一堆四不像，花了納稅人一堆錢，但任何新的形象、表情與可能性都沒有出現。

最可怕的是，什麼事情落在政府機關手上，一切都不重要，就是企畫案最重要。搞到最後，誰的powerpoint做得最好、話說得最漂亮、最懂得揣摩公部門胃口、最會做presentation，政府就鼓勵誰。

這和「創作」與「文化」的關係到底在哪裡？我很懷疑。

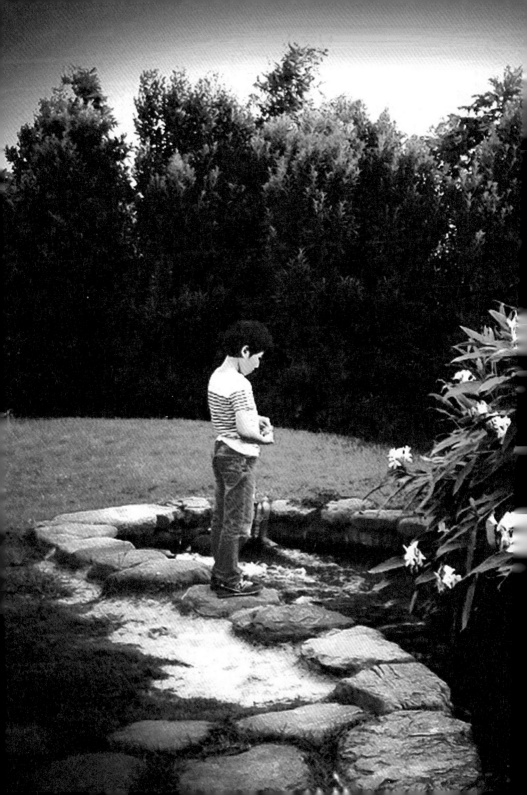

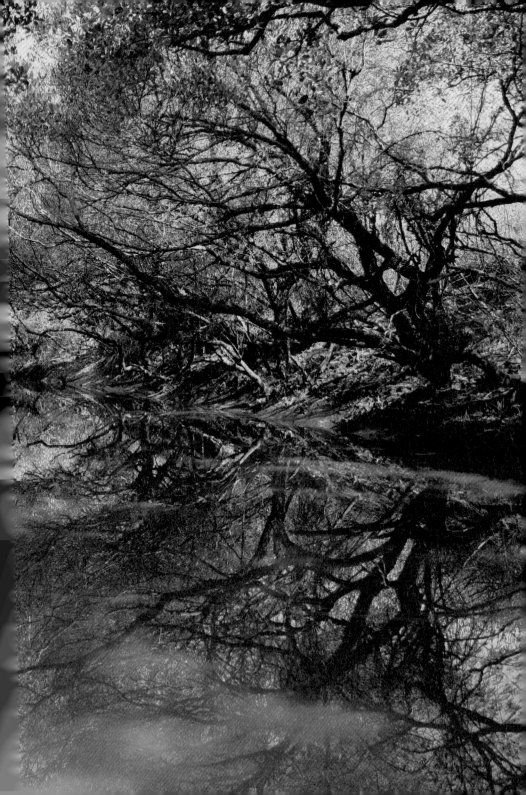

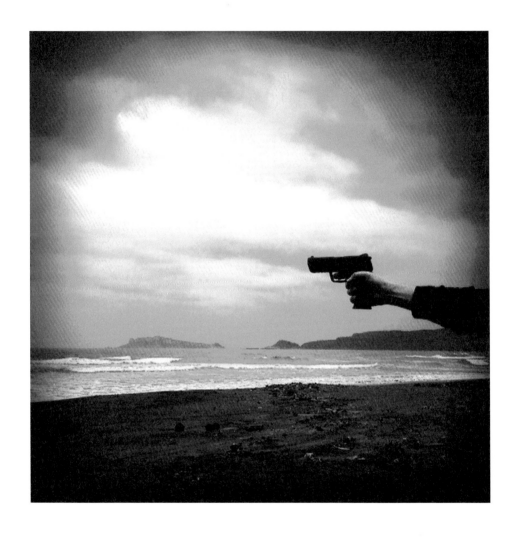

我終於習慣了世界

五十七歲那一年，我開始出門上班。

我一生都沒有坐過辦公室，朋友跟我打賭，說，我保證你三個月就受不了，你一定會逃跑的。

結果我贏了。

我自己也沒想到自己在辦公室裡坐下來了。

一九九三年我回台北，周遭的朋友大概希望我能介入一些文化場景，就介紹陳季敏給我認識，說她很安靜、低調，跟我個性滿像的。當時我立刻回絕了，因為我覺得七〇年代我在巴黎已經做過類似的工作了。

二〇〇三年又碰到她，也是有個合作機會。季敏說她對我的第一個印象是來去如風，慌慌張張的，講話很快，聽不太懂我在講什麼。

又過了三、四年，二〇〇七年，JAMEI CHEN品牌二十週年，我們又有機會坐下來談。這次好像大家就覺得合作的時機到了，「因緣具足」。

我開始人生第一份全職工作：JAMEI CHEN的藝術總監。

陳季敏是真的非常信任我的才華。其實你問我每天到公司做什麼？我還真的講不出來，但是好像他們覺得我在這裡就很不錯，可能是一種藝術概念的幫助。每一

季我提一些我的想法，季敏常常講我是把他們帶到另一個次元去了。這本來只是一個自創的服裝品牌，我進來後，大概加了藝術家不受侷限的跳躍思維，和實驗的前瞻性，裡裡外外，跨到更遠。或許說，是放諸國際也不遜色的品牌。當然也可以幫助品牌的發展，可以更好地養活這個公司。這也是滿現實的一面。

陳季敏曾經接受新加坡電視台的訪問，我提醒她說，妳在採訪裡要帶到，我們到新加坡設櫃並不是不可能，理由是新加坡快要取代歐洲一些大城市，作為金融中心了。當初我們沒有思考在新加坡設點，是因為它是一個沒有四季的城市，沒有四季是沒有辦法發展時尚業的，設計師不太能夠發揮。

但是不要忘了，現在歐美各地過境新加坡的旅客很多，當然我們可以為新加坡設計舒服的衣服，棉的，作為主力。但好的皮毛也不無可能，例如一個歐洲貴婦在新加坡過境，看到了，買回去歐洲用，多好。我建議她可以談談這部分，強化品牌與採訪者的連結。這大概是非常細微的事情，我的角色常常是這樣，冒出來，提醒一些別人沒有注意到，大概也不會有人想到的角度。

又例如早期這個品牌走國際品牌的方式，所有事情、所有形象使用同一個package。後來我說，台灣從南到北好像是完全不同的世界，美學與生活方式都不一樣，你要讓每個店的陳設與在地發生關係，唯一不變的是logo。甚至連天母、中山北路、東區、信義區都要有一點不同。

我的角色，大概就是以一個對服裝產業並不是非常內行的人，不時給品牌一點「局外人」的看法。我認為所有的產業不時都要聽聽局外人的看法。至於我的建議，有些她接受，有些她也不敢接受。但基本上七年以來，不管是決策與設計的方向，大概我還沒有給過錯誤的意見。

·
·
·

這就是我的「第一份差事」。

其實我似乎得到更多。例如，後來我們和New Balance, Anya Hindmarch愉快的跨界合作。例如我有了全新的看世界的方式……。

205

必須承認，以前我是充滿幻想，夢中度日，現實世界怎麼運轉，不太關我的事。只是我可能真的比較好一點，都還過得下去。但過去這十年，我有了兩個孩子，加上公司營運，我對人的態度變得比較入世，不能再當我的Dreaming Boy了。

陳季敏極度樂觀，是無可救藥的樂觀主義者。但她有一種隨興和任性，所以常常搞出一些狀況，但最後都可以解決。她是我唯一聽過把皮包掉在義大利的咖啡館裡，二十分鐘後回去找還找得到的人，那包包就掛在原位。她常覺得沒有什麼事情是做不到的。

這個心情或許有一點點影響到我。我永遠是很多問題，她永遠是沒有問題，永遠都正面。

所以我其實滿喜歡進辦公室的。每天固定八點多到公司，五點多離開。

辦公室裡有我的玩具，我的空氣槍，我的吉他，我的書，我的雜誌，我的收藏

品。有一張沙發，有時候我坐在上面發呆。

透明落地玻璃另一邊面對著大辦公室，我在裡面看見同事，感到很安心。

任何一個人離職，我心情都會低落一陣子。

我大概一直沒有學會處理人跟人之間，即使是最小最普通的分離。

．

．

．

跟許多人比起來我的人生是有點不一樣，但我也不想把它描寫得多麼傳奇或者濤駭浪。

這其實只是一個少年在夢中變成了大人的故事。

因為在夢中，我從來不需要深思熟慮，做事也沒什麼計畫，畢竟是夢嘛。

207

因為在夢中，人生也可以倒著走。很多人年輕時或年老時做的事情，我剛好反過來。譬如說，我很晚才有了兩個孩子，很晚才開始上班，統統跟別人不一樣。

六十幾歲，人家都退休的時候，我開始忙得要死。

但沒有關係。這樣其實也很好。

我想，我是終於習慣了這半夢半清醒的世界。

子與父

我的兩個孩子，大兒子Hansel，一九九五年生；小兒子Asa，二○○三年生。

完全沒有想到自己到了四十幾歲、五十幾歲還去當爸爸。我媽也沒想過我會生兩個孫子給她。

我想我人生至今，說來說去，就是三個字：「沒想到」。

‧

‧

‧

就像我也沒想到自己會再結婚。

一九九三年我認識現在的太太，大家喊她「宣」。

宣是跟著洪偉明一起創立「凱渥」的成員之一，從三、四個人的小工作室開始，她到今天還在「凱渥」。我對她第一個印象就是這女孩好容易害羞，「喇」一下就臉紅了。

她從來不施脂粉，所以臉紅也遮不住。

認識的時候，宣二十六歲，有一些社會歷練了，在一個外界覺得最複雜的世界裡工作。工作能力很強，思緒清晰，可是其實是生活與內心非常簡潔的人。

當時我剛回台灣兩年，跟前一個女友剛分手，而我和前女友的孩子Hansel剛出生，孩子跟著我。

211

有了小孩，一個人帶，非常緊張，心裡很害怕。我看起來好像很嚴肅，頭髮亂亂的，遮著臉，但我絕對不是「虎爸」，反而是完全不懂怎麼教小孩。

我自己不是一個模範的父親形象，但我還是很世俗地希望兒子各方面都很OK、很平安，是大家喜歡的好孩子。

那時外面的朋友都以為我是一個人帶著襁褓中的Hansel，其實不完全是。Hansel從出生到一路長大，很多情況都是宣在背後默默接過手去，幫我解決。

我跟宣的感情很安靜。當然年輕時也沒想過自己可以安靜下來。我們比較像兩顆恆星，靠得很近很近，可是各自有各自的軌道。

有各自的軌道，才不會一下子相撞爆炸了啊。

幾年後我和宣結婚了，直到今天。二〇〇三年生了Asa，今年也十一歲了。和我同年的朋友相較，十一歲是孫子的年紀吧。

所以我說我倒著活。

·

·

·

我常常想起我的孩子更小一點的時候，我回家坐在沙發上，他們會啪啪啪啪衝過來，大叫一聲「爸爸」往我身上跳，把人撞得好痛，可是感覺非常溫暖。那經驗，我不知道怎麼描述，只能說就是非常愛他們，非常愛我的兩個孩子。

不過到現在，大的已經高中畢業，我還是沒學會怎麼教小孩。我只有一個教育方針，就是從來不騙他們，請他們也不要騙我。我跟小孩的約定是，在家裡面能不說謊就不說謊，但你可以保持緘默……不過，他們偶爾還是會說謊啦。

你說我怎麼知道？做父母的當然都知道。

我兩個孩子的個性和我乍看好像都不太像，但其實想想，大的有遺傳到一點兒我對藝術的敏感及他母親對藝術管理的能力。小的則是絕對聰明，古靈精怪的樣子

也很像我小時候，腦子反應很快、口才特別好則像到他媽媽。他很有趣，他出生在那個SARS的五月，是整個台北蕭殺得不得了的時候。結果他好像為了「彌補」那個安靜和蕭殺，變成一個非常皮、非常吵鬧的小孩。現在他常常從學校回來就一人分飾多角，把在學校發生的事情整個場景演給我看，有一點點小聰明。他喜歡樂高，每天搞來搞去，他用樂高搞出奇怪的故事後，就把它畫下來。

我絕不會對外界把自己的家庭描述得多完美、多標準、多夢幻……事實上也有可能剛好相反。每個家庭都是這樣的吧，有像天堂的時候，有像人間的時候，也有像地獄的時候……。心煩的時候，我也常常很想離家出走，從這個世界消失啊，一定很多爸爸媽媽跟我有一樣的心情啦。

我也完全不是說，啊，年紀大了，需要安定了，覺得是倦鳥歸巢了，就去結婚生小孩。

完全不是這樣。

應該說，我永遠會在沒想到的時空，走上了沒想到的路，然後在那條路上，得到了沒有想到，其實也很棒的東西。

即使是憂慮也很棒。

有了孩子之後人生多了一樣東西：憂慮。

大概任何台灣人都會有這種憂慮？或許做父親的憂慮會多一點。例如，台灣經濟不錯，文化水平不錯，知識與生活品質也到某種程度，整個來講台北也算很進步的城市。但它又可能是世界上情勢最複雜的地方之一，最容易被邊緣化的地方之一。

以前我可能單純只是覺得悲觀；但做了父親，我第一個想到就是，哎呀，這是孩子們將來要去解決的問題。那麼，我現在能多做些什麼，讓他們未來要收拾的爛攤子，不會那麼爛呢？

215

某種意義上而言，這是不是也能算是我自己這個被說是「一輩子長不大」的郭英聲，終於「長大成人」了呢？

我在想，不知道如果我的父親還在，看到我現在的生活，他會怎麼說？

我猜他一定會非常疼愛這兩個孫子，大概會顯露出讓我很意外的、我小時候沒有太常看過的柔軟的表情。

然後他就轉過頭，似乎很嚴肅地看我一眼，「英聲，我看你現在這樣，好像也滿快樂的。」接著他會說：「這樣很好。」

寂境

英聲的世界

申學庸

七月十五日晚上，英聲從巴黎回來。

桃園國際機場永遠是擁擠的，候機室裡有抱著嬰兒的母親，有拄著柺杖白鬚飄然的老先生，有年輕的學生，中年的男士，還有在人群中鑽來竄去咯咯笑著的小孩……。入境室門一開，所有的脖子都伸長了出去，眼睛都比平時更大更亮，好像誰的頸子伸得最長，誰接的親人朋友就會先出現似的。

提著簡單的行囊，高高瘦瘦的英聲穿著牛仔褲出現了，頭髮長了一點，前面有一些落在眉毛上，是有些藝術家不羈的味道。「媽！」他伸出大手把我圈進懷裡，

我也擁住了他——嗯！稍微胖了一點。英聲一直高瘦得略顯單薄，能胖點最叫我安慰與放心，其他頭髮如何，服裝什麼式樣質地，全不重要了。

一回到家，他迫不及待的打開帶回來的攝影作品，攤了一地給我和他父親看；我們也忘了他長途旅行的疲倦，就任著他蹲在地板上滔滔不絕的解說每一幅作品拍攝的經過，聽痴了也看痴了。

這批作品都是自然的風景，雖然其中幾張有人物出現，可是並不感覺那是「人」，依然覺得是「風景」。作品的顏色——紅色、藍色和綠色是基調，明亮的流動在畫面上，充滿了浪漫的氣息。

我發現他一張張的作品比從前更入世、更有人間味兒了，每幅都是那麼美、那麼精緻，不禁落入了沉思……。

假如超脫母親的身分，純粹以觀賞者的眼光來看，第一個反應——我更喜歡英聲那些低調的作品，裡面潛藏著解不開的謎，使人忍不住要去深思、要去探索。但

231

是終究我是個母親，情不自禁的把眼睛落在顏色活潑潑清新浪漫的作品上，因為從這些作品，我知道英聲必定過著愉快的生活，世界上有什麼能比兒子快活更叫母親高興？

前些日子，英聲的作品都放在家裡請人來裝裱，我每天總把每一幅作品看上幾十回，愈看愈喜歡，就和英聲說：「難怪開展覽時，有些作品掛上『非賣品』，好作品捨不得賣啊！你的每幅作品我都捨不得。」又轉念，如此「鍾情」兒子的攝影作品，是做母親的偏心嚜？

英聲在法國就得到畫家席德進癌症住院開刀的消息，席先生是英聲最敬佩的藝術家之一，於是他回國來就惦記著要去探病。我們母子去了台大醫院，席先生病重不能說話，卻要看英聲的所有作品。第二次我們拎著所有的作品去，席先生躺在床上目光炯炯，英聲把作品一幅一幅拿在手中讓他欣賞，席先生看得很仔細，虛弱卻堅決的打著手勢——一會兒讓英聲把作品拿前面一點，一會兒讓英聲把作品拿退後一點，每張作品都要前進、後退反覆看數次才滿意。

席先生和我是四川老鄉，又都屬藝術界，是多年老友，他看著英聲長大，英聲十八歲那年席先生替他畫了一張像，一直掛在房間裡，非常傳神。看完作品，我問席先生：「英聲的作品是不是變得很浪漫？」他搖搖頭，勉力出聲道：「不是浪漫，很嚴肅，是抒情。」他艱難地翹起了大拇指，說了兩次「抒情」，我感動得想抓住他和英聲的手。

劉文潭先生說：「不！英聲的作品讓人回味，餘味無窮。」

我提出自己的疑問：「說英聲作品好，是不是我做母親的心？」他們堅決否定，林懷民、奚淞、吳靜吉、殷允芃……都到家裡來，看了英聲的作品，喜歡得很。

英聲的作品都是不剪裁原寸放大的，為了證明沒經過割切，作品的兩邊特別留下黑邊。另外他的色彩不經過特別處理，完全是肉眼所見，可是卻像處理過似的純粹。這個兒子從小個性就穩定不下來，坐不住的，這樣的性情怎麼能準確的捉住構圖和色彩？

其實他脾氣急，手卻很靈巧，頭腦的反應也很敏銳，從小打彈珠準得不得了。他

喜歡在汽水瓶上放一顆彈珠，在距離六、七尺的地方打，每次汽水瓶動也不曾動的彈珠就被打掉了，他父親也很得意，每次朋友來就喊英聲表演。

他打香腸也準確得不得了，有一次連賣香腸小販的腳踏車都贏來了，但是英聲並沒有拿走腳踏車，他證明了自己的能力就足夠了。還有一次他和懷民一起打香腸，也是每發必贏，懷民看了心中不忍說：「你不要再打了好不好！」

後來英聲在巴黎玩騎馬射擊，第一次所有的子彈就全集中在紅心周圍。他馬騎得好，不曾從馬上摔下來，他有一種固執的力量，不論馬如何狂野，他硬是夾著馬肚不放，連牛仔褲都破了就是不讓馬把他摔下，我笑他：「你去做西部牛仔就好囉！」他還有個本事，天上的飛鳥一槍就打下來。我想，他把攝影焦點掌握得很好、顏色、構圖抓得那麼準，可能與這種剎那的準確與穩定有很大的關係。

在世新讀書的時候，英聲打工賺零用錢，從舊貨攤買了第一架照相機。那時楊小佩從法國回來，和他一見如故，他替小佩拍了很多照片，許常惠看到說照得太好了，替英聲寄到《婦女雜誌》發表。刊登出來反應非常好，這是他第一次的人像

攝影。

起初英聲玩攝影，並沒想到會走上這條路子，因為他是興趣很多很廣的孩子，從小跟馬白水學畫，老師對我說：「你這兒子用色大膽，很特別。」他學過鋼琴、小提琴，音感好得不得了，還不懂五線譜，就可以用一、二、三、四、五……把聽過的譜子記下來。大學時喜歡熱門音樂，和同學組織合唱團彈吉他，唱和聲，哪一部缺人他立刻頂上去。

英聲這些對藝術的直覺，快速的反應，對他有極大的幫助。在我學聲樂的過程中，有些歌曲因為語言不同的緣故不懂，但是我立刻能從曲調體會出感情，唱出來像真懂得歌詞似的；；英聲在這一點，是不是這些遺傳？不過英聲各種反應比我更強，對於特點的捕捉完全肯定而迅速。

許常惠對英聲攝影作品不斷的讚美，給他很大的信心和鼓勵。十九歲那年他就本著「初生之犢不畏虎」的心情，和兩位朋友開了個攝影聯展，還被評為是「一匹黑馬」。今天英聲走上專業攝影的路，要感謝這些伯樂。

有一回許常惠又看他的作品，淡淡地問我：「英聲怎麼這般寂寞？」我悚然一驚，心頭絞得疼痛。兒子的笑聲一直是那麼大，好像可以把天花板衝破，可是他不快樂，在十幾歲的心靈裡竟有灰色的世界。我自問，為什麼他會不快樂？是超出常人的敏銳，還是母親不好？

英聲的父親是軍人，對孩子的教育是嚴肅、一板一眼的，英聲興趣多，不肯好好用功，老是挨打。是不是反抗心理讓他的學業總是在及格邊緣過去？古老家庭的傳統，把書讀好才是最重要的，何況英聲是唯一的兒子，父親的期許自然深切。

我印象很深，英聲在世新喜歡熱門音樂，他父親完全不能接受這種「新潮」的東西，把所有東西都丟了出去。英聲嚇壞了，我也生氣極了，想：我自己學古典音樂的都不堅持，他父親為什麼要那麼古板？

在英聲和他父親之間，我一直扮演白臉、紅臉的角色。其實父親愛兒子，兒子尊敬父親，可是各有各的想法，又都脾氣急、個性強。是不是固執自己自由的性情，使英聲不快樂？當然後來父親是完全了解兒子的特質，讓他自己去發展，但終究成長是付出代價的，我們彼此都在學習，希望能多給彼此更大的體諒與快

樂。這次英聲回來，父親要兒子快樂，就把母親拉出來說：「每次你母親聽了音樂會回來，說的全是人家的好。她只記別人的好處，不記壞的地方。恬淡就是快樂，就是對人生的享受。人生幾何，不快樂做什麼？父母最大的安慰就是兒女快樂。」

英聲笑聲大，好像很自然，其實是緊張；說話快得像機關槍也是緊張和不快樂，前些天我還開玩笑地問他：「爸媽沒壞得使你鬱鬱寡歡吧？可能你歷經幾世累積下來的痛苦結在一起了！」英聲說他也探討不出為什麼不快樂，老瘟塞著悲哀、淒涼。

有幾幅風景作品是我去歐洲和英聲一起去玩拍攝的，看到作品我驚訝的說：「這麼美的景致，我怎麼都沒看到？」英聲攝影一點也不辛苦，他有沉思的時候，卻從不特意去營求畫面，他總是很快的掌握一個景色、一件東西的特質，不需要特別去培養。所以他工作時，我們不覺自己是他工作的負擔，他永遠熱情的招呼著我們玩。在這種情形下他還能完成他需要的作品，應是他作為一個藝術家的福分吧？

237

英聲隨和，衣著簡單，任何地方可坐可住，好像很閒散，其實他非常勤快而且愛乾淨，每天一定要洗兩次澡。這些年我和他父親沒用女工，家裡雖然沒特別去打掃，也馬馬虎虎算是整潔，英聲一回來踏進盥洗室大叫：「媽，你們都不刷廁所的啊！」我氣急敗壞，他立刻拿起刷子工作起來了，刷得滿身是汗，整間盥洗室亮可鑑人，他才滿意的笑了。完成了廁所的清潔工作，他走進廚房：「媽！廚房太髒了，我得好好替你洗一下。」可是他這次回來實在忙，還沒時間洗廚房，天天就聽他嫌廚房不夠乾淨，我想等他這次展覽結束的第二天就請他先洗廚房，誰叫他那麼挑剔，哪有弄藝術的人這麼愛乾淨的?!

英聲處理資料，分門別類把檔案整理得清清楚楚，一絲不苟，這種秩序應該得之於父親的遺傳吧？

這孩子最叫人憂心的是不停的抽菸，菸抽得真兇。從小胃口不好，大菜對他簡直是要命的負擔，他吃得很少，什麼菜都吃一點點，不是挑剔，小攤子、牛肉麵、抄手他全吃，就是胃口不行。那麼高個子的一個人，吃得少就瘦，工作又重，怎麼負擔呢？

不喜歡吃，英聲卻做得一手好菜，怎麼片肉，怎麼炒菜，如何色香味俱全，完全是專家式的，朋友最讚美他的炒牛肉和肉丸子，認為是一絕。郎公公——郎靜山去巴黎，喜歡英聲喜歡得不得了，什麼地方都要帶他去，郎公公不喜歡西餐，總說：「英聲，還是你煮的麵好吃，我們回家吧！」

英聲非常熱情，有一年我去巴黎，那次我和英聲是三年沒見了，他看到我就把我抱起來一直轉圈圈轉個不停，大叫：「媽！我們三年沒見了！我三年沒看到媽了！」不肯把我放下，旁邊不認識的外國人都熱淚盈眶，同來接我的李文謙太太也淚流滿面。英聲天生就熱情，才兩歲，每天他父親一上班，大門才「碰！」一聲關上，英聲就「咚！咚！咚！」的跑進房間，爬上床抱著我的脖子，貼著臉「媽！媽！」的叫著，好甜好黏。所以每天我都故意不起床，等著兒子的腳步聲。後來我去義大利，我的拖鞋他不准任何人動，魚頭不許任何人吃，因為是媽媽的，所以一想起兒子，就忍不住落淚。英聲對朋友也是這麼熱情，就因為太重友誼，所以很容易受傷害，不太容易交朋友。他很重視別人對他的看法，交朋友就希望是一生的，這也是他鏡頭冷靜、尖銳後面溫柔敦厚的一面。

239

在法國六年半，雖然吃了不少苦，比起別人英聲是幸運的，他的攝影作品有很好的代理商，法國國家圖書館、國家美術館已經收藏了他的作品，有名的攝影雜誌 ZOOM 以八頁彩色特別介紹來自東方的「郭英聲」。

欣賞藝術作品，不是由什麼藝術理論，全憑直覺。從直覺我喜歡英聲的作品，更因為他是「我的兒子」而百看不厭。

別人讚美英聲的話，我只想一字不漏的記憶在心底深處，像記錄一首優美的歌曲，因為他們讚美的是「我的兒子」。我想把英聲的每幅作品都掛在客廳的牆上，就像掛著他的獎狀一樣，因為他是「我的兒子」，是我的榮耀。

我只是一個平凡的母親，若別人說英聲長得七分像我，說「英聲是你藝術的遺傳哦」，我會笑得眼睛都瞇了。中國人一向「癩痢頭的兒子也是自己的好」，何況我有這樣一個兒子，怎麼忍得住不說他的好處呢？在誇兒子的好處上，父母是永遠不自私的。

張繼高看到 ZOOM 雜誌介紹英聲，興奮的也去買了那一期雜誌，還把雜誌的文章譯了出來，他對我說：「學庸！你這兒子不錯啊！下一代給我們很大的安慰！」

我從不問英聲對未來的想法，也不知道攝影是否真能滿足他，我只知道他還是個小孩子，衝勁十足，猛得很，對自己真有信心啊！

有信心就好，信心使工作有力，使心境充滿希望與快樂。只要他快樂，真正笑得開心，能再胖一點，一切願足矣！

原載於《聯合報》／民國七〇年八月五日

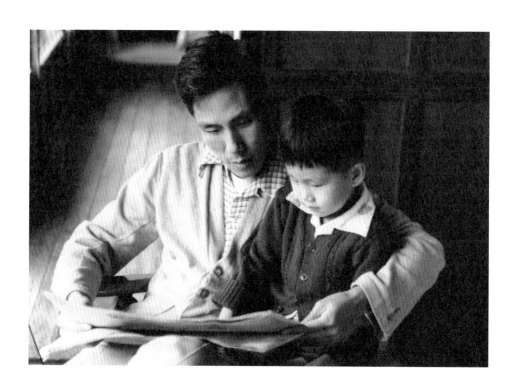

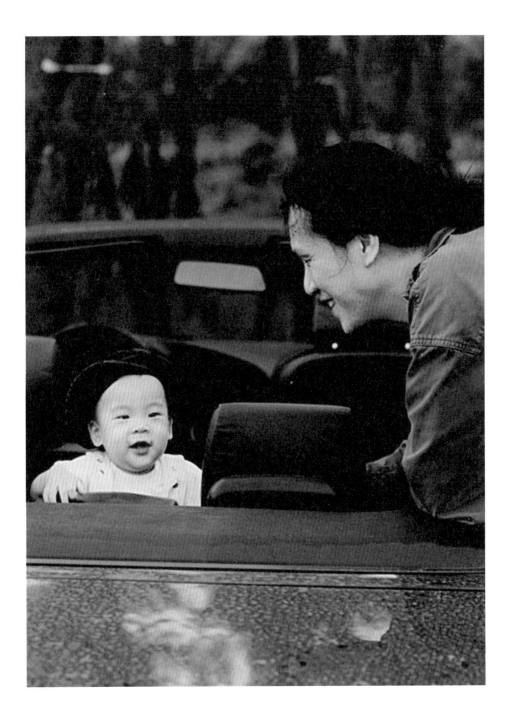

這片出岫的雲——
郭英聲和他的攝影作品

Michael Maingois／著，張繼高／譯述

藝術的領域有如群峰疊岫，深邃重重，有的雲朵剛際山腰就潛沉了下去；有的則會出岫升騰，和群山相映輝。

郭英聲便是一片出岫的雲。經過好幾年的自我流放，觀察不同，終於找到了他的自我。他把攝影提升到一個可溶涵他自己的層面，為視覺做紀錄，把剎那凝結。他常常用貓樣的眼睛去捉捕光，在忘我中尋找自己。

巴黎是一個不虧待藝術家的地方。郭英聲的作品終於得到了應有的重視與評價。

今年四月，有名的*ZOOM*攝影雜誌用七幅全頁一口氣刊出他七張作品。這是一份不多見的榮譽。下面，便是*ZOOM*的作家對他的訪問和描述：

大笑說：「太嚴肅了！」

郭英聲的攝影作品就像俳句一樣：問號不斷的出現——這扇玻璃門透著亮光，後面有恍惚的人影，他們是誰？這半掩的門後藏著多少奧祕？要跨過這道門檻，還得循著這夢境裡的迂迴。他的作品是個謎，也是個解謎的過程，就像禪學裡的字謎，一得到了答案，一切便豁然開朗。可是當我對他說到《道德經》的時候，他

郭英聲常常大笑，他的動作又像貓般的敏銳，總是不停地抽菸。我們一邊喝茶，一邊聽Vangelis的「中國」。他是一九五〇年十月二十五日出生於台灣，幼年在日本住了六年，母親是聲樂家。從日本回台灣後，是個頂愛做夢的小學生。他說：「我經常會有各種奇怪的念頭，在學校裡我每次一遁入冥想，老師就敲我的頭。」

郭英聲先是從搞美術開始，然後轉入攝影，並為一個現代舞團和新聞社拍所謂「正統」作品。可是這並不能令他滿足。在拍了長僅十分鐘的十六厘米電影「前

255

衛」後，他還是不覺得找到了自己的出路。一九七五年他到巴黎後，便對巴黎「一見鍾情」，就此住了下來。他說：「我到這裡來，因為巴黎是藝術之都，此地不斷有新的東西可看：建築、繪畫、電影及其他前衛藝術品，我不知在電影圖書館裡度過了多少下午和黃昏。」

很矛盾的（是表面矛盾罷了）郭英聲在巴黎才找到了自己，並肯定了自己的風格。而他又承認他的作品風格深受中國文化哲學影響。他自我選擇的「流放」帶他離開了自己的祖國，釋放了他性格的另一面，這才使他找到了真我。

到巴黎後，他為時裝界及廣告界工作，這中間他到過巴基斯坦、阿富汗、葉門、韓國、西班牙、摩洛哥、尼泊爾等地，他的目標是「旅行、變化，和移動」。他說：「我喜歡旅行，我需要不斷的動，看新地方新面孔，那麼我回來重新面對周圍的世界，才能看得更清楚、更明晰。」

郭英聲每到一處，都給我們帶回一些奧祕的作品，它們又像問號，又像被凝結了的剎那。他不僅不拍人像，連人物都很少在作品中出現。他不著意描述目睹的景

物，而重在為視覺作紀錄。他說：「攝影對我來說，就是視覺的紀錄。」這令我想到Magritte Chirico，但郭英聲是更極端的了。有些看過他攝影作品的西方人往往會聯想到死亡，可是他對這點並不同意。他說：「我只覺得這是極端的寂靜，深邃的無聲，也許因為我到底是個異鄉人，巴黎雖然像我的第二故鄉，我還是逃不開我的戀舊之情。」一點不錯：眷戀和懷舊，身在國外的他，還是找回了兒時的舊夢。可是，別以為他是個遲緩的夢遊者，這些寂靜的影像可得快速的去攝取。他經常像貓一般警覺，他說：「我是個緊張的傢伙。」不錯，這些時刻總是稍縱即逝的。「在暴風雨前的天空，有一絲光亮像明亮的筆鋒一樣，照亮了這條在兩塊怪石間隱去的路。可是不到五分鐘，馬上大雨如注！這世界上沒有多少東西是純淨的，只有光線是真的，而且是免費的。」

郭英聲對於這「光線」的追求和這活躍的冥想，是愈來愈忘我了。「對我來說，攝影就是忘我，在忘我中找到了自己。」他又說：「巨石似欲語我：『唯不尋者獲，蓋一切原盡在眼前。』即佛祖亦無一語。」他又笑了。

我們喝第二杯茶……

原載於《聯合報》／民國七〇年五月二日

257

色彩的不斷追尋

奚淞

在靠近新店的一幢公寓頂樓，見到了由法國巴黎剛回來的攝影家郭英聲。仍然穿著一條磨得微微泛白的牛仔褲，半舊的敞領白棉布襯衫。郭英聲談起藝術時，那分稍帶急促、高昂的語調，也和七五年離開台灣的他，簡直沒有什麼兩樣。不同的，是他帶了更成熟的作品回來。郭英聲異常審慎地掀開一張又一張半透明薄紙，把他帶回來的彩色放大攝影作品抽出來，攤開在床上、地板上。在接觸這些紙片時，他的容態是那麼小心翼翼，彷彿怕突然從哪兒刮來一陣風，會把他的心血給捲走了似的。

我大氣也不敢喘一口。倒是在這褥暑的天氣裡，當一張張單純、幽謐的作品展現

在我眼前時，我漸漸覺得心也清涼、安靜下來了。

四十多張作品，雖然大多數取材自各個國家的風景照，但風景的地域性似乎並不是他心目中的主題。作品中的色彩倒顯得特別鮮銳，也成了不斷反覆展現的符號，跨越時空阻隔，相當成功地統一了他的攝影作品。

大體來說，這一批作品大概可分為藍色調、綠色調和朱紅色調三大類。藍調和綠調固然最能傳達他那分冷寂和幽微的感覺。令人驚異的，是他一連串朱紅色調的作品，一點也不顯得火辣、嗆眼，反而分外的冷，是「紅樓隔雨相望冷」那樣的紅。

在他的作品裡，朱紅色調可以跳動出現在巴黎跳蚤市場的舊衣、舊貨，或一張半棄置的玫瑰油畫中，也可以出現在雨天的維也納花市、冬日盧森堡公園的盆栽、摩洛哥染廠的織物，或是阿爾及利亞市場收市後遮蓋蔬果的帆布上……。

從沉甸甸的土紅，到狄斯可式的亮紅，由花朵清鮮的紅，到舊貨上斑剝凋零的殘

259

紅，都是他對攝影色彩感不斷追尋和探討的成績。至於像威尼斯咖啡館窗子泛紫的靄靄霧氣，以及台南孔廟一片朱褐黝沉的古牆，特別可以看出郭英聲色彩感覺的敏銳之處。

「若一定要問我：為什麼拍？我可答不上來。憑感覺囉。」郭英聲笑著說：「你知道，我拍照一向是很隨意的。這些年，因為工作上的需要，我到處跑，不管是什麼時間和地點，若是遇到令我心動的畫面，我就捕捉下來，很少刻意營造什麼。反正，憑感覺囉……」

一面欣賞攝影作品，也聽郭英聲談及他六年來在巴黎的生活。在巴黎做一個職業攝影家，大抵總得在商業攝影上先立住腳。郭英聲在赴法兩年後，找到了攝影的代理人，從事商業和報導方面的攝影，攝影活動的地域很廣，足跡達到北非、中東、尼泊爾，最近一次去的是印度。七九年，他曾應新象公司的邀請，回國開了一次攝影展，中間有一半作品便是商業作品。他因為商業攝影的工作，促使他充分認識了攝影專業器材及技巧上的豐富性。

巴黎國家圖書館收藏了他的十幅作品，新成立的龐畢度藝術中心也收存了他的作品。作為一個東方的攝影家，郭英聲是有他獨特氣質的。一般來說，他不像歐洲攝影家那樣嚴密、飽和，也沒有美國攝影家的濃豔。喜歡他作品的人，卻不能不被他幽靜和神祕的氣氛感染。

「我漸漸了解到：一切都得按部就班，人可能有機遇，卻絕不是奇蹟。」郭英聲又說：「拍照多年，我學到最重要的東西是——要創造出一點東西來，可千萬急不得。」

郭英聲的這句話，把我帶回了我所認識的巴黎。我想起了巴黎一些從事繪畫的舊友，如戴海鷹、陳建中、張漢明等人。他們的耐力和專執的精神都是驚人的。畫家可以竟日工作，用月餘時間來琢磨一張小小素描，或者用數月以至年餘的時間反覆面對一幀油畫。他們的生活樸素無華，生活全部的重心和目的，彷彿就只在創作出一幅好的作品。

巴黎是一個奇異的城市，蝟集了全世界湧來的藝術家，就藝術家的密度和人口比

例來說，簡直可說是畸形了。記得郭英聲初赴巴黎時，曾在信中半開玩笑地說：

「若是半空掉下一塊屋瓦，大概就打死了一個路過的詩人。」

也在巴黎如此濃厚的藝術氣氛和劇烈的競爭下，想要投身於專業藝術工作的人，不得不全力以赴，以無限的耐心與毅力，在千奇百怪、爭奇鬥豔的巴黎藝壇尋找到可能的出路。

我也想起了另一位赴法已數年的畫家黃銘昌，在經過長時間的抑鬱、彷徨以及辛苦的工作後，有一回來信，以抑遏不住的興奮語調說：「──我突然領會到什麼叫『畫畫』了，一個人能擁有感覺，是多麼好啊！」

就這機會，巴黎帶給藝術工作者的，是一種無以言喻的磨練，它可以令人徹底重新檢討自己，並且心無旁騖地在專業上進行緩慢而踏實的深入。

這些年裡，每次回想到巴黎，印象中總是一個美麗、古老不變的老城。彷彿在這老城裡，還可依稀看見朋友們在某個角落、孜孜不倦地磨銳他們的感官和技巧，

向未來十年、二十年甚至三十年預期的成績努力。

很高興的，在這段時間中，我看到帶著作品歸國的郭英聲。從他個人的進境，也印證了他在巴黎多年所得到的領悟：藝術不是一蹴而成的，要有成績，總得耐心地一點一滴、慢慢地累積。

近些年來，國內的文藝活動非常熱鬧，不時可以經由展覽和表演，了解國外藝術的動態。但願這一切都不止於暫時的耳目之娛，而是經過這些激盪，掌握住一些藝術創作形式上的可能性，進而沉潛進自身的生活裡，誠實地思索、耐心地創作。

有人覺得：國內的生活，熱烈繁忙，像個火爐。國外的生活，孤寂而單純，像住在冰箱裡。對一些藝術創作者來說，在熱烈和繁忙中常易迷失和精神怠惰，也常使創作停留在某個高度，不再提升。看郭英聲的作品，帶給我一個創作態度的提醒，是非常值得珍惜。

263

郭英聲提及，來年他在巴黎可能會有一次展覽，題目預定為「色彩的不斷追尋」（*Couleur Non Stop*）。相信郭英聲必然會以他獨有的敏感，繼續追尋他攝影上幽寂的色彩和造型感覺。同時，我也希望，所有愛好藝術的朋友，都能夠執著而不斷地追尋個人的創作之途，從各個不同的角度來豐富我們的精神生活。

原載於《中國時報》／民國七〇年七月三十日

期待熱情出寂境

林懷民

「冷調的色與形」是郭英聲慣用的表達方式，而我卻在他的作品中找到了化為紅彩的熱情，不免期待他跨出「寂境」，旅行到可以高歌、可以悲泣的境地……。

恆河畔寺廟外，黃牛與猴子懶懶踱步，天井裡熙擁著印度教徒，香菸裡唸咒的鈴聲不斷，一隻拴在牆角的羊彷彿被鈴鐺催了眠，直直站著，不動。一名壯丁揚手揮刀，鮮血四濺，羊頭滾在陽光下的沙塵裡……。

看到郭英聲在印度拍攝的「祭祀後」的作品，我想起自己的印度之旅。我不知他是否也見識過那樣慘烈的場面。如果曾經，他大概不會按下快門。他只記錄了祭

祀後的殘局。木質地板上散著祭典用的綠葉、穀類、小花，和斑斑塊塊的硃砂。望似零亂的物體彼此呼應，完美的構圖裡，醞釀著不知名的不安。

「不安」也許是郭英聲風格中重要的因素。二十多年前，初從軍中退伍的郭英聲拍了一張奇怪的照片。無人的鐵道上，穩穩坐著一把老式的鐵熨斗，鐵道蜿蜒通向黑烏烏的隧道。染成褐色的黑白照，全是靜物，卻安靜得教人發狂。

那時的郭英聲說話快、動作快，把著相機有如握住一柄機關槍。攝影，彷彿是追尋內心安寧的必要手段。

留法後，郭英聲的作品裡不再出現像鐵熨斗那樣沉重的物體。不安，全在空氣裡。彩色照片充滿了天高雲淡的憂鬱，像巴黎的藍天，優美，卻哀愁得叫人不想動。

大都是風景。收好陽傘，寂寂似無人的海灘。街市冷綠滲人的玻璃窗。彷彿凝塑玻璃的水光波影。一堵傷痕累累，寂然面對歲月的紅牆。或者，門窗緊閉，任由

267

時間與陽光在門外走過，死一樣的建築。郭英聲關心的是質地的變化。精洗精印的照片敏銳的呈現細石、木塊、土牆，或布料觸感的對比；光影、水氣，和微風精細的變化。要有閒，要有心事，才注意得到的細微。這些精緻的細節，往往在觀者心中帶著輕愁的漣漪。

構圖永遠平衡。畫面裡卻罕有人跡。如果有，只是為了衣裳的顏色，或者為了布局的需要。人的表情彷彿是禁忌，絕對不可出現。郭英聲的「寂境」是什麼地方都好，只要沒有人。「寂境」裡的愁悵不致命，倒像是必須擁抱的生活必需品。

在冷調的色與形裡，人間世的熱情偶爾會透過一點紅光，一塊紅布洩漏出來。近期作品，那點跳動的鮮紅，有愈來愈多的傾向。巴黎公寓裡，「早上的床」紅底花布的被面，駐著水晶般的朝陽，暖意盎然。仍然沒有人，這類紅色系列卻是「寂境」中最富生命力。也最有趣的作品。

一幅在尼泊爾拍的「祭壇」，少了「祭典後」的嫩枝綠葉，米粒、稻穀密密鋪向一道硃砂的河，畫面中止在陰暗生硬的石塊。但我們曉得那赭紅的硃砂仍在石後

熱烈流轉。

和「鐵道上的熨斗」一樣，「祭壇」通向一個主面外的世界。那個世界，郭英聲不曾親履，因此我們只被預告。

我忽然驚覺到，郭英聲在夾雜著掩面卻又期待的不安中度過了二十多年的歲月。

不同的是，年少作品中剛硬的線條，控制的張力，到了中年，可以化為散亂卻又統一的內容。張力依舊，卻多了一份從容。甚至可以甩開矜持，讓內心的熱情化為鮮跳的紅彩。

靜靜讀完郭英聲的近作，我心中喜悅，卻不免期待他可以跨過「祭壇」中那塊橫硬的岩石，旅行到可以高歌，可以悲泣的境地。

原載於《中國時報》／民國八十二年三月三十一日

寂境

蔣勳

認識郭英聲大約有二十年了。

七〇年代的台灣，充滿了各種禁忌。敏感而又嘗試尋找自我的青年，在禁忌的苦悶中，以各種不同的方法伸展自我。

因此最早對郭英聲的印象，竟是他的一頭長髮。今日的青年一定不能想像，在那個一切以軍隊制服性劃一原則來要求學生的年代，郭英聲的長髮竟然是一種對自我的固執，對體制與權威的叛逆罷。

在松山機場還是國際機場的年代，因為送一位藝專的女同學赴法讀書，郭英聲就躲避著機場警察粗暴的指斥，悄悄離去了。

那個年代，我們活在各種禁忌的苦悶中，禁忌並沒有清楚的標識出來，什麼可以做，什麼不可以做。禁忌形成一片大到無邊無形的網，使我們覺得動輒得咎。

沒有人去追問：為什麼一名機場警察可以任意當眾指責一名學生的頭髮。

法律與道德的界限如此混淆。

而在那樣奇異而荒謬的年代，敏感而意圖著保有自我的青年，也就借著難以理解的方式，在頭髮裡，在泛白的牛仔褲中，或者在一破舊的帆布袋或軍用大皮鞋中，寄託著他們突破禁忌的小小的夢想。

夢想著可以流浪，可以無拘無束地徜徉於大海高原之中，可以孤獨而又自負地行走於各寂寞的境域，認識一點水面的浮光，看一看浮雲流動，常春藤與龍柏在岩

271

石的小崗上靜止如入永恆……。

許多年不見，因為一次取名「寂境」的展覽，郭英聲約我看了他近幾年的作品。

郭英聲怎麼變，仍然是長髮、卡其襯衫、牛仔褲，仍然有一點靦腆、緊張，然而在安靜如水的音樂中，他談著談著，也就陷入一種不自覺的沉默（或落寞）中，使我看到了真正藝術家的內在，一個從禁忌的年代就苦苦衛護著的自我、敏感，容易受傷，然而努力地想要保有那孤獨的一個小小的角落，在那裡看一點一點光的流逝，看夏日過後沙灘上收起的太陽傘，如寂寞的行客，看水花依附在透明的玻璃上，和天上的雲交疊相融；看收割的麥稈上一線一線金色的閃光；看暴雨驟至、熱帶島嶼的海洋如此富麗，看日本古寺廟沙地上一段觸目心驚的豔紅……。

或者，在西藏布達拉宮，一片白色布幡上晃動的高原上的日光罷……。

郭英聲說他總是不善人世間的來往。

但是，有什麼關係呢？

從那個荒謬而禁忌的年代保有下來的孤獨的品質，也許將在這逐漸開明而繁華起來的城市中提供更多深沉的思索與反省罷。

高原上一堵舊寺廟的牆，在硃紅中浮泛著歲月滄桑的斑剝，然而發著亮光，彷彿淚，彷彿在苦悶的逝去的遺憾中猶有最後的叫喊……。

這些，要告訴我們什麼呢？

其實我們無法確切知道。

只有深入到生命最純粹的境域，才可能知道真正的寂寞，不只是世俗意義上的無依靠，也許更是本質上人的宿命的孤獨之感罷。

因此，我似乎仍在懷念那個從機場的喧譁中悄悄消逝的郭英聲。

273

他對禁忌沒有抗議，沒有控訴，甚至也沒有說明與解釋的力氣，他只是悄悄出走了，躲在無人干擾的角落，仍保有他一定要堅持的頭髮。

這頭髮，在別人看來也許微不足道，對一個認真於自我的藝術家，卻正是絕不動搖的部分。

台灣在迅速轉變中。如果是一個健康的台灣，它將要有更大的容量去擔待各種不同形式的生命。

禁忌或許不再存在了，但是那在禁忌的一代固執而持續的人的保有自我的品質也可能連帶消失了。

因此，我們也許可以更珍惜類似郭英聲「寂境」中的種種，一些祭祀過後遺留在地面上的樹葉、米粒和香花；一段女子裙裾上的大花圖案；晨起日出，那高高的初日映照著一片被褥的紅色，彷彿新婦，彷彿在孤獨中昇華起來的生命的喜氣！

美，沒有任何道理可以說明，它只是以現象仔在著。

一個太過喧鬧的城市，需要寂靜的美使喧鬧沉澱，使人們逐漸了解，真正的溝通，不一定是大聲喧譁。相反的，也許是一清如水的靜謐。靜謐是心事，是在寂寞的境域對美，對光明，對人世溫暖的期待。

生命中的挫折、困頓、沮喪，使人寂寞；其實，生命中真正的寂寞的境域，也使人淬鍊出美的品質。寂寞因此有時不是哀傷，而是更大的喜悅，如皓月千山，如獨與天地精神往來的對話，寂寞中有大富裕的飽滿。

於民國八十二年三月刊出

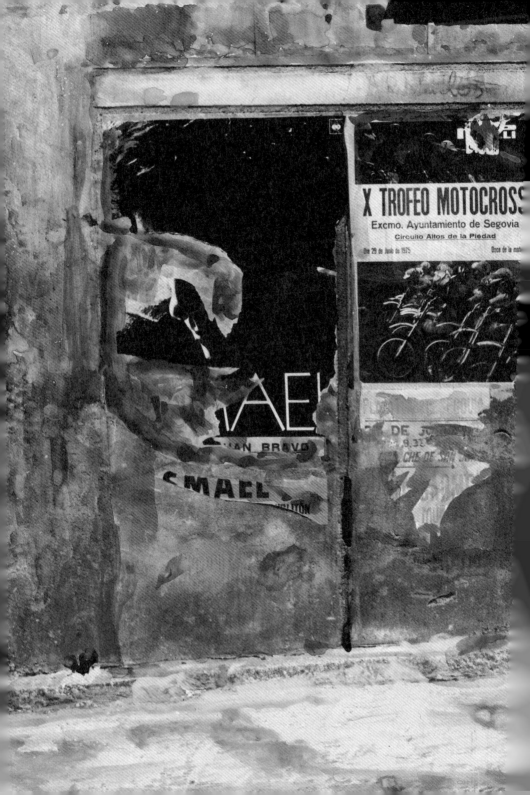

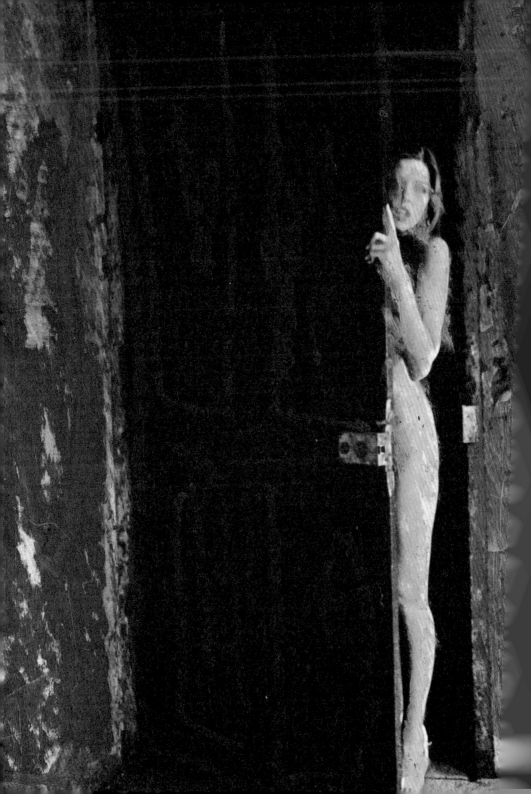

原點——讀郭英聲

<div style="text-align: right">張正霖</div>

一

在不同的時代裡，重讀郭英聲的創作和生涯，對我，是件沉重的事。沉重的不是他的作品缺乏可以閱讀的線索，而是，在那裡頭有種探尋自我和美好事物的痕跡，在這座島嶼當下的現實生活裡，這是我們許多人不能去追尋的，也沒有勇氣，只能任憑瑣碎的生活磨蝕。但我猜想，這也是那麼多人被他的創作所吸引的原因吧，因為在郭的作品中，我們讀到了某種對完整自我的鄉愁。曾經，一個很古老的美學觀告訴我們，藝術是詩，帶來了淨化的作用，並與我們內心的經驗相互呼應，那麼，面對生命的哀傷和悲劇本質，作品帶來的片刻喘息和沉思，便是

苦痛中的短暫療救吧。這是我觀看郭英聲作品的第一個感受。

我想，最孤獨的作品，本質上，其實是朝向眾人的心靈。

二

孤獨感，是郭英聲給我的第二個感受，那樣清澈的孤獨，我猜測當人們把喧囂的聲音剃淨後，影像才能變作如此寂靜無聲。

一九五○年，郭英聲生於台北，經歷了壓抑的一九七○年代後，於一九七五年漂流到了巴黎。在眾人熟悉的藝術家故事中，他擁有著孤獨的童年，叛逆的青年時代，還有充滿傳奇的旅歐歲月，交織成一曲傳奇。這許許多多關於郭英聲的故事，無疑也是充滿視覺性的，如他曾回憶小時在東京孤獨的生活，描述裡不斷出現日式玄關、穿著和服的小女孩，還有著櫻花瓣、楓葉，以及戰後初期日本的貧窮、破敗氣息，凝聚成一個特殊的記憶圖景。一九七一年郭和友人還曾共組了名為V-10的實驗性視覺藝術群體，也在當時苦悶、閉塞的台灣文化氛圍裡，留下了

反傳統的青春身影，與當時許多渴望呼吸的年輕人一樣，郭飢渴地接觸了存在主義、超現實主義、印象派音樂和法國的「新浪潮電影」。種種，都讓我們翻閱郭英聲的過去，本身就像在觀看迷人的舊照片，與他的攝影作品相互激盪。

但寫到此，我有很深的疑慮，難道我們在討論一個藝術家的時候，就總只是在為她或他塑像嗎？或者拼織出一幅完整的動人故事，好證明這樣的傳奇其來有自嗎？我認為這與真實的創作生命，以及真實人生旅程都相距太遠了。一切怎會是命中注定的呢？又有誰的人生，是如此充滿著意識的一步步走來，而不是在許許多多的偶然、抉擇、錯誤、重試和後悔之中循環不已的無常，然後才有一絲絲的生命體悟？至少，我認為郭英聲的創作生命絕不是前者，而是後者。往未知裡去，這才是郭的作品真正迷人的地方。

三

我是絕不想為郭英聲塑像的，藝術家自會透過他的作品言語，塑像只是種神話罷了。有種比喻，說生命像個舟子，我建議讀者這樣理解他的創作生涯。這自然是

種獨特的魅力，卻也必須付出極大的代價，當許多人盼望的是安穩生活，那往漂流中去尋找的生命美感，是多麼不聰明的奢侈投資啊。

一九七五年郭英聲離開台灣出走到了巴黎，過著波西米亞隨興的生活，在荒蕪中出走，在當時的台灣，是許多敏感的藝術心靈自我療救的一種常見方式。自此，郭的創作，在流移的日子裡，也沉澱出冷漠和疏離的主調，或許攝影對他而言，只是種理解自我、傳達寂寞的方式吧，人的內心總有無法被述說的部分，只好透過作品加以完全。

有趣的是，一九九二年，遊子卻選擇了回巢，四十二歲的郭聲稱將以台灣作為創作永久的故鄉。我不想去附會某種原鄉或土地說，那在今日台灣是最廉價的東西之一。我也不認為郭英聲的返鄉，產生了他創作的新主軸，不的，他的創作仍處理著一個冰冷但千絲萬縷糾葛的主題：我在觀看著我自身。整個世界在他的作品之中，化身成一種微溫的隱喻，與意識和現實維繫著一絲最後的牽連；明天，這一切似乎就將告別了。由這點看，郭的創作也是殘忍而無情的，攝影，不過是他面對瀕臨破碎的主體時，搶救回自我的行動罷了。這樣的行動，是否真正完成了

它的作用，只能問藝術家自己了，但更可能一切都是徒勞。但也因為此種徒勞的努力，才會激起觀者如此大的美感經驗吧，它見證了世界與自我之間的殘酷關係，當我們眾人蜉蝣於世界之中的短暫年月倏忽過去後，後者仍如此寂靜地旁觀著我們的生死。

再由此想，攝影的鏡頭所拍下的不是景物，而是觀看者自身；郭英聲作品中的街景、窗外、街底、海岸線、公路、草原、墓園等等無人的風景，最後指向的就是我們自己命運的終點啊。生命，是處美麗的廢墟。

但，既然，生命注定是場徒勞，那就去找尋回一個自己吧，找尋自己的說話方式，找尋自由，哪怕那裡頭有再多的孤寂和不解。這是郭的作品在這個溼冷而低迷的冬天，帶給我最強烈的感受。

四

郭英聲「記憶中的風景」這一系列，大部分是他在一九八〇、九〇年代旅法期間

的舊作，拍攝地點則不只在法蘭西一地，西班牙、印度、台灣、德國等都在他的足跡裡。

這批作品是從過去搶救回來的。當一九九二年，郭英聲決定返回台灣，他將許多的作品也遺留在巴黎，這大概也說出了，郭的返鄉，是他的生命戲劇的一次偶然轉折吧。九〇年代初他曾有段徹底自我放逐的生活，回到故里，回到有母親和家人所在的這個島，應是個自然的抉擇。我不想去過度猜測這背後的生平細節，那不是藝評者的工作，對藝評者而言，藝術家是因為好的作品才存在的。

這批二〇〇二年時，由仍居住在法國的前妻替他寄回台灣的作品，不僅象徵著創作者失而復得的過往記憶，更重要的，在裡頭，還有著人性的尖銳刻度，它處理了記憶、自我表述與藝術創作之間的關連。

「行走在記憶風景的軌跡中，我尋找著讓自己平靜的方式」，「……對我來說，那是一種鄉愁」，郭曾如此描述過這批作品，他把這些作品視為一種內在風景的轉化，那麼，這些攝於不同地點的作品，映現的正是某個獨一無二卻也破碎之

處：作者的心象。攝影中的那些景象，無疑是作者孤獨的自我、私密的記憶、沒有盡頭的旅程，和呼吸與身體的偶然匯合。如他的一件作品「海邊」便把這種感覺表現得纖細而淋漓，作者來到、目擊、見證，洞穴彷彿指涉著內在的憂鬱，深深隱藏在歲月開鑿出的岩層蝕銷處。我們還可以發現到，郭英聲似乎慣於藉由兩種景象呈現他的憂傷詩學：一是自我封閉的空間，一是無垠開放的空間。意境一樣的寂靜。有趣的是，這兩種空間在郭的作品中是沒有連結點的，甚至不存在由封閉空間轉向開放空間的圖像，反之亦然，這是否隱喻著作者的心境，總是在這兩種狀態中擺盪？若是，它是否正說出作者變化劇烈且善感的性格，纖細而脆弱？

郭在「記憶中的風景」與「隱藏在記憶溫度」這兩系列真正吸引我的，是穿梭在空間裡頭的強烈的死亡隱喻，那樣的乾淨，那樣迷惑我們的眼睛。而強烈的死亡趨力的誘惑，不也吐露出，作者同樣對生存有著極度渴望嗎？唯有如此渴望著真實活著的人，才會如此承受著那種不能與人真正對話帶來的痛苦和心靈折磨吧？只好透過藝術創作，來片刻宣洩那種不安。美學裡，我們把這種狀態稱為，憂鬱。

關於郭英聲，我不想去談論一個太遠的事，也不想去談論傳奇，而是想去談論一個人，一個有血有肉有感受的人，但好久一段時間，努力追尋成為一個有感觸的人，為著存在與理想而活，在這座世故島嶼上，似乎是件會讓人竊竊私笑的事。

台灣在一九七〇、八〇年代，曾有段激昂地追尋著理想、反抗和人性深度的歲月（相較之，今日台灣的文化創作力是低靡和保守的），也為我們產生了許多好的藝術家，郭英聲是其中之一。時至今日，在他的創作中，仍能看見因著探索生命散發出的光影與陰影，敏感而纖細，那應該是許多藝術與文化創造力的原點，獨特與內在飽滿的自我。就此想，郭英聲的作品，本是無須多餘的詮釋者，此處，我卻仍在這裡叨絮著，或許是對失落的美好年代的鄉愁，和更深地對現狀的不滿吧。我們似乎都遺忘太久了，自由的靈魂，才可能有產生自由的時代。

原載於《印刻文學生活誌》六十六號／民國九十八年二月

薇蔓於野，踽踽獨行──「草」

陸蓉之

流浪，最能體味群中唯我踽躅獨行的孤寂感，多少文人在字裡行間反覆咀嚼這分飄忽與失落。郭英聲，宛如離家的頑童，因為自我放逐而浪跡天涯，緊緊抱住內心深幽角落的孤絕，選擇用他的鏡頭，凝視行腳過處，化為投射在畫面上的過痕。

一種無聲的，完全寧靜的視覺駐留。

郭英聲的攝影作品，像一篇又一篇間斷、不能連續的日誌，須臾流現的紀錄式圖像。他過去的那些彩色攝影作品，看起來是靜止的，把記憶凝固成為永恆，其實，暗藏在畫面框限所區隔出的時間段落以外的，卻是他心靈持續騷動的進行

式。如此固執地去盯住生命進行的過程，不容許任何其他人物的介入，形成郭英聲充滿文學氣質的孤立自我風格。他，神祕、孑然而立，磁場的強烈吸引力不斷產生效應。但是眾人的關愛，反而益加凸顯他掩不住的落寞，他自己，就是寂然的一瞥凝神注視。早期的彩色攝影作品，象徵青春活力勃動的豐美濃豔色調，蓄意用以襯托殘垣古壁的滄桑感。各種光線的效果，如同詠詩的韻律聲調起伏，或者像是舞台上戲劇性的人工光線，總是帶有傾訴的意味。

九○年代回到台灣定居的郭英聲，暫時收攏漂泊的腳步。回鄉，一如浪子重投慈母的胸懷，作品的蛻變原本是可以預期的。先前細膩的色彩變化展現他多情的風華，景物的孤單沉靜卻說明了他對於一己存活於天地的態度：兩者恆久矛盾與對立，無法遏止的悸動vs.自絕於人。黑白的「草」系列，首度統合了郭英聲外在與內裡的精神世界，讓草的風動充分表露他潛藏的潮騷，心象的一波接連一波，吻著為風所拂過一波又是一波的草相。雖然僅僅黑白兩色，草偃俯的風姿刻劃出纖細的濃淡線條，色澤依然細緻而豐富，令人想起中國傳統水墨繪畫所重視的：墨分五色。意指在單一墨色裡可以區分多多種的變化，反映在黑白照片上亦是近似的道理。有別於他彩色作品的國際間行旅紀錄，通常流露各地的異國情調，這一批

黑白的草，具有東方山水畫的意境，超越了僅僅形式的考量。

乍看這些密密絨絨的草相，難免不令人怦然心動，像是在陰阜上滿布的細毛。有幾分激轉後的慵懶，也有賁漲著的幾分躍躍欲試，比起早期他那些人去床空後揉縐的被單，更要性感誘人。柔軟的綿綿草地，命定會受到風的動搖，雨水的浸漬，被照拂滋潤的同時，也會蒙受踩躪與摧殘。郭英聲的作品中，首次出現如此悲憫的情緒，雖然凝神矚目依舊，只是此時已成為了一種關愛的眼神：對這片生養萬物的土地，對千姿百態的女體，對瞬息變幻的自然。以往作品中的沉寂不再，彷彿從畫面中傳來婉媚蝕骨的呻吟，與忽疾忽徐迫人心弦的呼吸聲聲切切。

只有一向魅力漫射的郭英聲拍得出如是性感的憂草遍地，而且是看起來高尚優雅的意亂情迷。

自陳生命裡從來填滿孤煢無依的記憶與經驗，郭英聲「草」系列不同尋常地充斥著互動對手的訊息，一時生動地放肆、縱容起來。

原載於《中時晚報》／民國八十四年五月十四日

華文創作 LC086

寂境
看見郭英聲

國家圖書館出版品預行編目(CIP)資料

寂境：看見郭英聲 / 郭英聲, 黃麗群作.
第一版. -- 臺北市 : 遠見天下文化, 2014.08
　　面；　公分. -- (華文創作 ; LC086)
ISBN 978-986-320-545-6 (平裝)

1.郭英聲 2.攝影師 3.回憶錄

959.33　　　　　　　　　103016170

作者 —— 郭英聲
採訪 —— 黃麗群
攝影 —— 郭英聲

總編輯 —— 吳佩穎
責任編輯 —— 周思芸、 盧宜穗
封面設計、美術設計 —— 李健邦
封面攝影 —— 郭英聲
內頁排版 —— 連紫吟、曹任華

出版者 —— 遠見天下文化出版股份有限公司
創辦人 —— 高希均、王力行
遠見・天下文化・事業群 董事長 —— 高希均
事業群發行人／CEO —— 王力行
天下文化社長 —— 林天來
天下文化總經理 —— 林芳燕
國際事務開發部兼版權中心總監 —— 潘欣
法律顧問 —— 理律法律事務所陳長文律師
著作權顧問 —— 魏啟翔律師
地址 —— 台北市 104 松江路 93 巷 1 號

讀者服務專線 —— 02-2662-0012 ｜ 傳真 —— 02-2662-0007, 02-2662-0009
電子郵件信箱 —— cwpc@cwgv.com.tw
直接郵撥帳號 —— 1326703-6 號　遠見天下文化出版股份有限公司

製版廠 —— 東豪印刷事業有限公司
印刷廠 —— 立龍藝術印刷股份有限公司
裝訂廠 —— 聿成裝訂股份有限公司
登記證 —— 局版台業字第 2517 號
總經銷 —— 大和書報圖書股份有限公司　電話／ (02)8990-2588
出版日期 —— 2020/11/15 第一版第5次印行

定價 —— NT$450
ISBN 978-986-320-545-6
書號 —— LC086
天下文化官網 —— bookzone.cwgv.com.tw